陳泗治 〔鍵盤上的遊戲〕

c o n t e n t s 目次

創作的軌跡 翱翔音符的天空

附　　錄

台灣音樂「師」想起

文建會文化資產年的眾多工作項目裡，對於為台灣資深音樂工作者寫傳的系列保存計畫，是我常年以來銘記在心，時時引以為念的。在美術方面，我們已推出「家庭美術館—前輩美術家叢書」，以圖文並茂、生動活潑的方式呈現；我想，也該有套輕鬆、自然的台灣音樂史書，能帶領青年朋友及一般愛樂者，認識我們自己的音樂家，進而認識台灣近代音樂的發展，這就是這套叢書出版的緣起。

我希望它不同於一般學術性的傳記書，而是以生動、親切的筆調，講述前輩音樂家的人生故事；珍貴的老照片，正是最真實的反映不同時代的人文情境。因此，這套「台灣音樂館—資深音樂家叢書」的出版意義，正是經由輕鬆自在的閱讀，使讀者沐浴於前人累積智慧中；藉著所呈現出他們在音樂上可敬表現，既可彰顯前輩們奮鬥的史實，亦可為台灣音樂文化的傳承工作，留下可資參考的史料。

而傳記中的主角，正以親切的言談，傳遞其生命中的寶貴經驗，給予青年學子殷切叮嚀與鼓勵。回顧台灣資深音樂工作者的生命歷程，讀者們可重回二十世紀台灣歷史的滄桑中，無論是辛酸、坎坷，或是歡樂、希望，耳畔的音樂中所散放的，是從鄉土中孕育的傳統與創新，那也是我們寄望青年朋友們，來年可接下

傳承的棒子，繼續連綿不絕的推動美麗的台灣樂章。

這是「台灣資深音樂工作者系列保存計畫」跨出的第一步，共遴選二十位音樂家，將其故事結集出版，往後還會持續推展。在此我要深謝各位資深音樂家或其家人接受訪問，提供珍貴資料；執筆的音樂作家們，辛勤的奔波、採集資料、密集訪談，努力筆耕；主編趙琴博士，以她長期投身台灣樂壇的音樂傳播工作經驗，在與台灣音樂家們的長期接觸後，以敏銳的音樂視野，負責認眞的引領著本套專輯的成書完稿；而時報出版公司，正也是一個經驗豐富、品質精良的文化工作團隊，在大家同心協力下，共同致力於台灣音樂資產的維護與保存。「傳古意，創新藝」須有豐富紮實的歷史文化做根基，文建會一系列的出版，正是實踐「文化紮根」的艱鉅工程。尚祈讀者諸君賜正。

<div style="text-align:right">行政院文化建設委員會主任委員　陳郁秀</div>

認識台灣音樂家

「民族音樂研究所」是行政院文化建設委員會「國立傳統藝術中心」的派出單位，肩負著各項民族音樂的調查、蒐集、研究、保存及展示、推廣等重責；並籌劃設置國內唯一的「民族音樂資料館」，建構具台灣特色之民族音樂資料庫，以成為台灣民族音樂專業保存及國際文化交流的重鎮。

為重視民族音樂文化資產之保存與推廣，特規劃辦理「台灣資深音樂工作者系列保存計畫」，以彰顯台灣音樂文化特色。在執行方式上，特邀聘學者專家，共同研擬、訂定本計畫之主題與保存對象；更秉持著審慎嚴謹的態度，用感性、活潑、淺近流暢的文字風格來介紹每位資深音樂工作者的生命史、音樂經歷與成就貢獻等，試圖以凸顯其獨到的音樂特色，不僅能讓年輕的讀者認識台灣音樂史上之瑰寶，同時亦能達到紀實保存珍貴民族音樂資產之使命。

對於撰寫「台灣音樂館—資深音樂家叢書」的每位作者，均考慮其對被保存者生平事跡熟悉的親近度，或合宜者為優先，今邀得海內外一時之選的音樂家及相關學者分別為各資深音樂工作者執筆，易言之，本叢書之題材不僅是台灣音樂史之上選，同時各執筆者更是台灣音樂界之精英。希望藉由每一冊的呈現，能見證台灣民族音樂一路走來之點點滴滴，並為台灣音樂史上的這群貢獻者歌頌，將其辛苦所共同譜出的音符流傳予下一代，甚至散佈到國際間，以證實台灣民族音樂之美。

本計畫承蒙本會陳主任委員郁秀以其專業的觀點與涵養，提供許多寶貴的意見，使得本計畫能更紮實。在此亦要特別感謝資深音樂傳播及民族音樂學者趙琴博士擔任本系列叢書的主編，及各音樂家們的鼎力協助。更感謝時報出版公司所有參與工作者的熱心配合，使本叢書能以精緻面貌呈現在讀者諸君面前。

國立傳統藝術中心主任　柯基良

聆聽台灣的天籟

音樂，是人類表達情感的媒介，也是珍貴的藝術結晶。台灣音樂因歷史、政治、文化的變遷與融合，於不同階段展現了獨特的時代風格，人們藉著民俗音樂、創作歌謠等各種形式傳達生活的感觸與情思，使台灣音樂成為反映當時人心民情與社會潮流的重要指標。許多音樂家的事蹟與作品，也在這樣的發展背景下，更蘊含著藉音樂詮釋時代的深刻意義與民族特色，成為歷史的見證與縮影。

在資深音樂家逐漸凋零之際，時報出版公司很榮幸能夠參與文建會「國立傳統藝術中心」民族音樂研究所策劃的「台灣音樂館—資深音樂家叢書」編製及出版工作。這一年來，在陳郁秀主委、柯基良主任的督導下，我們和趙琴主編及二十位學有專精的作者密切合作，不斷交換意見，以專訪音樂家本人為優先考量，若所欲保存的音樂家已過世，也一定要採訪到其遺孀、子女、朋友及學生，來補充資料的不足。我們發揮史學家傅斯年所謂「上窮碧落下黃泉，動手動腳找資料」的精神，盡可能蒐集珍貴的影像與文獻史料，在撰文上力求簡潔明暢，編排上講究美觀大方，希望以圖文並茂、可讀性高的精彩內容呈現給讀者。

「台灣音樂館—資深音樂家叢書」現階段一共整理了二十位音樂家的故事，他們分別是蕭滋、張錦鴻、江文也、梁在平、陳泗治、黃友棣、蔡繼琨、戴粹倫、張昊、張彩湘、呂泉生、郭芝苑、鄧昌國、史惟亮、呂炳川、許常惠、李淑德、申學庸、蕭泰然、李泰祥。這些音樂家有一半皆已作古，有不少人旅居國外，也有的人年事已高，使得保存工作更為困難，即使如此，現在動手做也比往後再做更容易。我們很慶幸能夠及時參與這個計畫，重新整理前輩音樂家的資料，讓人深深覺得這是全民共有的文化記憶，不容抹滅；而除了記錄編纂成書，更重要的是發行推廣，才能夠使這些資深音樂工作者的美妙天籟深入民間，成為所有台灣人民的永恆珍藏。

時報出版公司總編輯
「台灣音樂館—資深音樂家叢書」計畫主持人　林馨琴

台灣音樂見證史

今天的台灣，走過近百年來中國最富足的時期，但是我們可曾記錄下音樂發展上的史實？本套叢書即是從人的角度出發，寫「人」也寫「史」，勾劃出二十世紀台灣的音樂發展。這些重要音樂工作者的生命史中，同時也記錄、保存了台灣音樂走過的篳路藍縷來時路，出版「人」的傳記，亦可使「史」不致淪喪。

這套記錄台灣二十位音樂家生命史的叢書，雖是依據史學宗旨下筆，亦即它的形式與素材，是依據那確定了的音樂家生命樂章——他的成長與趨向的種種歷史過程——而寫，卻不是一本因因相襲的史書，因為閱讀的對象設定在包括青少年在內的一般普羅大眾。這一代的年輕人，雖然在富裕中長大，卻也在亂象中生活，環境使他們少有接觸藝術，多數不曾擁有過一份「精緻」。本叢書以編年史的順序，首先選介資深者，從台灣本土音樂與文史發展的觀點切入，以感性親切的文筆，寫主人翁的生命史、專業成就與音樂觀、性格特質；並加入延伸資料與閱讀情趣的小專欄、豐富生動的圖片、活潑敘事的圖說，透過圖文並茂的版式呈現，同時整理各種音樂紀實資料，希望能吸引住讀者的目光，來取代久被西方佔領的同胞們的心靈空間。

生於西班牙的美國詩人及哲學家桑他亞那（George Santayana）曾經這樣寫過：「凡是歷史，不可能沒主見，因為主見斷定了歷史。」這套叢書的二十位音樂家兼作者們，都在音樂領域中擁有各自的一片天，現將叢書主人翁的傳記舊史，根據作者的個人觀點加以闡釋；若問這些被保存者過去曾與台灣音樂歷史有什麼關係？在研究「關係」的來龍和去脈的同時，這兒就有作者的主見展現，以他（她）的觀點告訴你台灣音樂文化的基礎及發展、創作的潮流與演奏的表現。

本叢書呈現了二十世紀台灣音樂所走過的路，是一個帶有新程序和新思想、不同於過去的新天地，這門可加運用卻尚未完全定型的音樂藝術，面向二十一世紀將如何定位？我們對音樂最高境界的追求，是否已踏入成熟期或是還在起步的徬徨中？什麼是我們對世界音樂最有創造性和影響力的貢獻？願讀者諸君能以音樂的耳朵，聆聽台灣音樂人物傳記；也用音樂的眼睛，觀察並體悟音樂歷史。閱畢全書，希望音樂工作者與有心人能共同思考，如何在前人尚未努力過的方向上，繼續拓展！

　　陳主委一向對台灣音樂深切關懷，從本叢書最初的理念，到出版的執行過程，這位把舵者始終留意並給予最大的支持；而在柯主任主持下，也召開過數不清的會議，務期使本叢書在諸位音樂委員的共同評鑑下，能以更圓滿的面貌呈現。很高興能參與本叢書的主編工作，謝謝諸位音樂家、作家的努力與配合，時報出版工作同仁豐富的專業經驗與執著的能耐。我們有過辛苦的編輯歷程，當品嚐甜果的此刻，有的卻是更多的惶恐，為許多不夠周全處，也為台灣音樂的奮鬥路途尚遠！棒子該是會繼續傳承下去，我們的努力也會持續，深盼讀者諸君的支持、賜正！

<div align="right">「台灣音樂館—資深音樂家叢書」主編</div>

【主編簡介】
加州大學洛杉磯校部民族音樂學博士、舊金山加州州立大學音樂史碩士、師大音樂系聲樂學士。現任台大美育系列講座主講人、北師院兼任副教授、中華民國民族音樂學會理事、中國廣播公司「音樂風」製作・主持人。

用想像力彈奏

正如音樂家許常惠教授所說：「陳泗治先生的音樂作品，每一件都能表現他為人謙和、熱情和愛神愛人的氣息。在許多台灣前輩音樂家中，他是最值得我尊敬的人之一，不但孕育無數英才，並且為這個外來的樂器——鋼琴，創造了國人獨特的風格。」

他又說：「陳泗治先生的確是一個『人格者』（台語）。凡是曲盟（亞洲作曲聯盟）邀他寫的曲子，作曲費全都捐給曲盟做基金。他對人不分長幼，待人誠懇熱心；最難得的是，永遠掛在臉上的慈祥笑容和謙卑的心。」戴金泉教授也說他是台灣西洋音樂的「拿鋤頭耶」（農夫）。

另外一位作曲家馬水龍也深有同感，他曾對我說：「陳先生最令我敬佩的地方，是他謙卑為懷的精神。他是我的長輩，但有一次還託學生拿他的作品『就教』於我……我怎麼擔當得起。他的作品屬於自由創作形式，但運用很多本土素材，表現極深刻的鄉土情感，帶給後輩在觀念上重要的啟示。」

一九七三年四月，我正就讀國立藝專（今國立台灣藝術大學）時，當時淡江中學校長陳泗治先生，要我錄製他的作品《台灣素描》。那時我非常驚喜與惶恐，驚喜的是我被肯定，惶恐的是不知能否勝任。於是我非常認真的將每一首曲子仔細練習，然後進行錄製；完成後，校長笑嘻嘻的拿了五仟元給我做為酬勞，這在當時算是一筆不小的數目，我實在推不掉他的愛心和美意，最後，他說就算是給我的獎學金吧！他當時說話的神情，令我至今難忘。這是我第一次彈奏他的作品，之後，每年他應曲盟之邀所作的作品，幾乎都由我來發表。

一九七六年到一九七八年，我入伍服役。陳校長在各方鼓勵和期待之下，自費將前後的作品整理付梓。眾所皆知，他是一位非常謙虛的人，總覺得作品不夠成熟而婉拒印製；但由於各界的熱情期待，才終於應允，只是礙於經費，不能多印，剛開始只印幾十本分送好友，沒想到後來被選定為台灣區音樂比賽的指定曲，各方響應熱烈，紛紛來信詢問求索。由於他並非專職作曲，在繁忙的教務工作之餘，實在挪不出太多時間寫作，但音樂又是他的最愛，於是為了安靜作曲，他幾乎每天下班後，就回到教堂後面的一間小房間，提筆創作，直到深夜。為了不打擾家人，甚至不回家而就地就寢；天亮，又得趕忙於繁重的校務，這種精神，真是令人敬佩。

到了晚年，他退休定居於美國加州塔斯汀（Tustin）鎮，平日則以傳道者（牧師）之身份，退而不休，關愛別人；另一方面也相當關心台灣樂界的動態與對後進的提拔，經常與我聯繫。有一次我訪問他，談論他的生涯和作品、現在生活和未來計畫，並做成筆錄，希望以後能出版他的傳記，但我不敢告訴他。他一生中最不願意的三件事就是：被頒獎、被表揚、被慶賀，要是他知道我的企圖，一定不肯接受訪問的，因為他是極度不願張揚的人。

一九八三年仲夏，台灣同鄉會主辦一場北美音樂家、作曲家聯合作品發表會暨演奏會，地點在橘郡（Orange County）一間非常巨大美觀的水晶教堂，他特別邀請我（當時就讀於舊金山音樂學院）演奏他的作品，並買來回機票寄給我，直到如今，依然記憶猶新。從這件事可看到一位長者對後進晚輩的愛、鼓勵及期許是多麼殷切。諸如此類，在其他學生身上也是多得不勝枚舉。

一九八四年，我回國任教於母校。往後幾年，陳校長經常來信，論及他的作品與詮釋的演奏精神。他的作品先後有四次版本，以最後一次由台北縣立文化中心（今台北縣文化局）所出版的《台灣鄉土音樂系列》

最為齊全。此外，每年我都有六、七場的音樂會，無論在國內或國外演奏，陳校長的作品經常是我節目單必備的曲子，而且深受歡迎。陳校長的作品整體來說，幾乎是寫實的標題音樂；創作手法無論在結構、曲式、和聲、對位等方面，並不是十分艱難的理論，而是像他的為人一樣平易近人。

陳校長受西方宣教士啓蒙習琴，之後留學日本，回國服務一段漫長的時間後，再赴加拿大多倫多皇家音樂學院，追隨名作家 Dr. Oskar Morawetz 學習作曲。他任淡江中學校長近三十年，一生完全投入教育界，但音樂始終是他的最愛。作品產量雖不能和專業作曲家相提並論，但句句音符，均是發自肺腑，其中不難感受到那種愛鄉土、愛台灣之情。

由於我受益於陳校長良多，過去二十年中，前後三次錄製他所有的鋼琴作品[1]，因此得知他每首作品的背景、動機和手法；並多次耳濡目染他的示範彈奏，印象非常深刻。

多年來，我一直有個心願：便是將這些作品的創作背景、過程和陳校長鮮為人知的內心世界，完完全全描述出來。過去常有人問他：「校長，您的作品，我這樣彈對不對？」他答得很乾脆：「用你的想像力去彈就對了！」但大家還是霧煞煞聽不懂，倘若不是我有機會親炙受教，並且每次錄音或演奏都有新的體會，可能也無法深入他的音樂世界。

他特別強調，彈奏他的作品時，如果沒有充份發揮想像力，是無法表達他內心感受的。他並不刻意在每段中注入太多的表情、強弱、速度等記號，反而希望給演奏者多一些想像的空間，不要受到束縛。由於他所出版的原譜，大多沒有詳盡的寫出踏板、指法、表情記號等等，有點美中不足；因此我在分析他的作品時，是將個人的親炙心得，加上多次演奏的靈感和經驗，真誠地描述出來，以供讀者參考。

<div style="text-align: right">卓甫見</div>

註1：1974年第一次錄製於士林；1986年第二次錄製於國家音樂廳現場錄音；1992年第三次錄製於北縣文化中心演藝廳（今文化局）。

塗繪聲音新色彩

音樂的不解之緣

　　陳泗治先生，一九一一年四月十四日生於台北士林的社子。因父親是秀才，所以陳泗治自小便在此充滿書香氣息的環境中成長，加上後來出國習樂深造，因此他的身上自然流露出與眾不同的氣質。

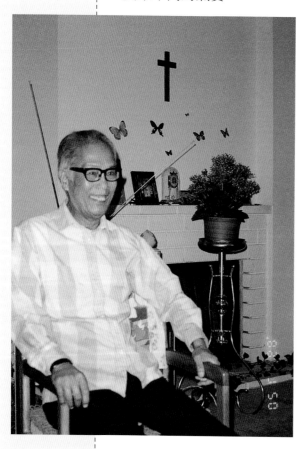

　　陳泗治曾先後就讀於淡江中學（1923-1929）及台灣神學院（1930-1934），在校期間，從吳威廉牧師娘及德明利姑娘學習鋼琴；一九三四年，赴日就讀東京神學大學，從上野大學木崗英三郎教授學習作曲，並結識江文也先生。這段早期歷程，都與台灣現代音樂史緊緊相扣，參與並見證了台灣音樂史的精彩發展。其中，吳威廉牧師娘及德明利姑娘，更是對陳泗治有深遠影響的兩位恩師。

◀ 一生為神職和教職善盡心力的陳泗治。

【啓蒙恩師——吳牧師娘】

談到陳泗治先生和音樂的淵源，就得從他就讀淡江中學談起，當時名爲淡水中學校。在校期間，他接受加拿大宣教士吳威廉牧師與其夫人瑪格麗特（Margaret Mellis Gauld）牧師娘的鋼琴啓蒙，開始接觸音樂。

加拿大宣教士吳威廉（Dr. William Gauld）與其夫人瑪格麗特牧師娘於一八九二年八月十七日結婚，旋即於同年十月二十三日相偕從加拿大遠渡重洋來到台灣淡水。吳牧師與夫人在台灣致力於教會聖樂長達三十一年之久，而在台灣音樂史上，第一位正式將西洋音樂有系統的介紹、貢獻最多的，就是這位偉大的墾荒者——吳牧師娘。

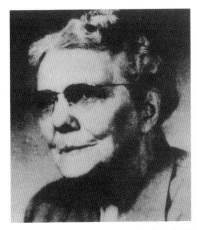

▲ 陳泗治的啓蒙老師——加拿大籍吳牧師娘是台灣教會音樂的始祖。

在當時教會、社會人士之中，她是一位眾所皆知的音樂家。她不僅具有高深的音樂造詣，尤其在鋼琴和聖樂兩方面，均備受推崇；也因此在教會音樂中培養音樂人的志業，奠下穩固的根基。馬偕博士爲台灣帶來了宣教、音樂、醫療等，著實是個全方位的開拓者；然而吳牧師娘則是墾荒、灌溉和播種的音樂農夫，因此，後人稱她爲——北部教會音樂之母。

根據陳泗治先生的回憶：

吳牧師娘早年就到淡江中學學堂和台北神學院（台灣神學院的前身）教授鋼琴，中午以後教授個別的聲樂和團體的合唱，直到五、六點才回家；晚餐後再到各地教會指導聖樂，直到十一點才休息；每一天都是如此繁忙的工作。在她指導的學生當中有多位後來都成為台灣音樂界的中堅份子，如駱先春牧師（台灣聖詩權威、民俗音樂家）、陳溪圳牧師（最早在台灣舉辦個人演唱會者，後來也成為合唱指揮家）、陳清忠先生（呂泉生教授稱他為「台灣合唱之父」）……等人。在當初台灣社會裡，民間極少數人擁有個人的風琴，更沒有琴譜，只能借來抄襲，所以有心學習者都特別珍惜。然而最普遍、最方便的樂器就是「人聲」，因此當時多以合唱為主，而合唱中更以宗教音樂為主，所以後來慢慢地發展到民間各地流傳開來，這一點和西洋最早期音樂發展有相當的雷同。

▲ 陳泗治的親筆信函──述說與老師的關係。

在這段漫長的日子裡，吳牧師娘也南下到台南神學院任教，在一九三七到一九三八年間，她再前往淡水郡八里樂山園服務。十九個月的時間內，她以愛心和信心組成了病人合唱團，藉著優美的合唱樂音來幫助其他的患者，安慰他們的心靈。此外，吳牧師娘也定期舉辦音樂會到各地巡迴演出，使得音樂因此更為普及，並推廣於各個角落。

據陳泗治先生之長子陳信雄博士所描述：

家父在十三歲以前從未接觸過西方音樂，也未見過鋼琴，直到他進入淡江中學才在吳威廉牧師娘的啟蒙下接觸鋼

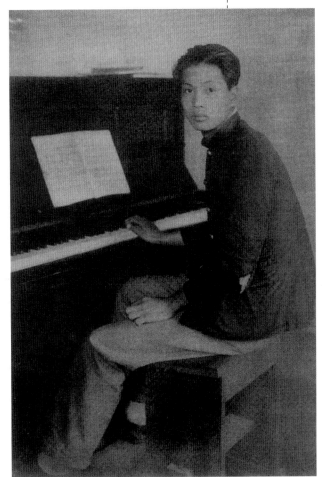

▲ 年輕時練琴情景。

琴，並開始醉心於西方音樂。在那時候，學校有很多學生要排隊練琴，而琴的數量有限，每個學生照規定一天只能分配到一個小時；但家父實在想要有多一點時間練習，於是每天夜深人靜的時候，就獨自偷偷地溜去琴房練習，但又怕被發現或吵到別人，於是用毯子、被子包住鋼琴，然後又把窗戶蓋起來，免

得光線外漏。如此艱苦的學習過程，使得他下定決心將來絕不讓下一代也那麼辛苦！絕對要創造一個好的環境，來培養音樂藝術人才，這也是他一生最大的理想和職志。如今淡江中學早就已經是遠近馳名的音樂搖籃，這是他所留給我們這塊他所熱愛、犧牲、奉獻的土地，最大的資產。

　　陳泗治先生也曾在閒談時，和筆者提及這段故事：

　　台灣的教會被世界稱為「唱詩的教會」，這就是受吳牧師娘影響而來的。她善於鼓舞人愛好音樂、愛吟詩唱歌；她發出

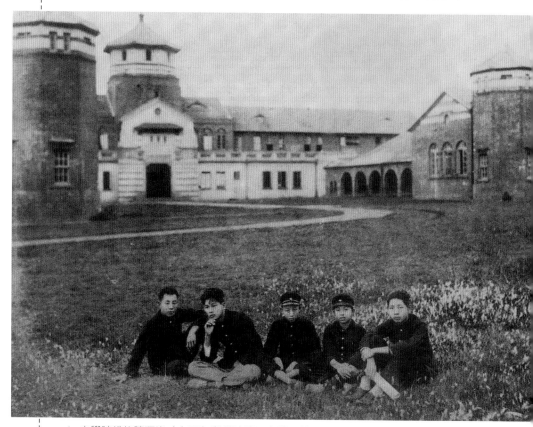

▲ 中學時代的陳泗治（左二）與當時淡江中學的校園。

的聲音不但宏亮，更是她由心底所唱出歡喜快樂的聲音。她也極會幫助人、鼓勵人，真是令人愛戴尊敬的長者。由於早期廣播電台不多，音樂需求量卻很大，而這方面的供應來源又很少，因此，當時都借重教會。吳牧師娘便負責主其事，她善用各教會的聖歌隊來錄製音樂，以供應電台廣播之需求。

以上都是陳泗治先生自少年時期在音樂環境中耳濡目染的情形，這更是帶給他日後投入音樂生涯及教育工作熱忱的原動力。

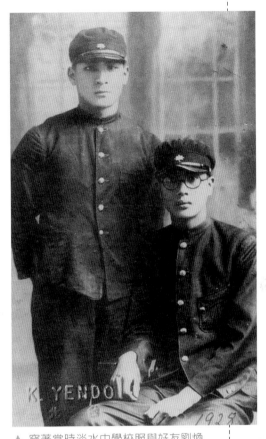

▲ 穿著當時淡水中學校服與好友劉煥彰（立者）合影（1928年）。

【亦師亦友──德明利姑娘】

繼吳威廉牧師夫婦，同樣來自加拿大的鋼琴家德明利姑娘也與陳泗治先生在音樂路上相扶持。她隻身來台，接續吳師母的音樂工作；並承先啟後，培育了無數的音樂人才，對台灣音樂的發展貢獻卓越。

德明利姑娘（Miss Isabel Talor）是來自加拿大的音樂家，

▲ 與德明利姑娘合奏鋼琴。

一九〇九年出生於英國蘇格蘭，在一歲半時即隨父母移居加拿大，後來進入皇家音樂院（Royal Conservatory of Music），主修鋼琴與聲樂。一九三一年六月畢業後，旋即於同年九月十四日來台，並在淡水女學校（後來改名為純德女中）教授音樂，接著又前往美國西敏寺聖樂學院（Westminster College）鑽研指揮和管風琴；二度抵台後，便開始有計畫的在台灣學校、教會推展音樂、培育人才。

在台灣長達四十二年（1931-1973）的時間，德姑娘除了講得一口流利的台語外，更以其精湛的音樂修養培育了當今音樂界傑出的人才，如陳泗治、鄭錦榮牧師（YMCA聖樂合唱管絃樂團指揮、各大專院校合唱團指導老師）、駱維道牧師（民族音樂學博士，曾任台南神學院音樂系主任）、吳淑蓮女士（曾任YMCA

聖樂團伴奏、鋼琴家），及林淑卿、陳仁愛、陳信貞等人（均
為當代活躍的鋼琴家、音樂老師）。

　　除此之外，值得一提的是，德明利姑娘還主持編輯堂皇鉅
著《台語聖詩》，共有五百二十三首曲子，歷經五年多的彙
整、編輯，終於在一九六三年完成，對於整個台灣教會聖詩的
統一，有著不可磨滅的貢獻。而且，德姑娘還輔導組織台北所
有教會的聖樂團，首先從大稻埕、東門、和平、艋舺及淡水等
教會開始，漸漸延伸到全
省中南部地區，促使聖樂
在教會中蓬勃發展，也深
受社會人士所矚目。一九
四〇年，德姑娘更將教會

◀ 陳泗治與老師德明利姑娘一起走
　在淡江中學校園。

▼ 陳泗治（左一）和德明利（右一）
　率領純德女中音樂班學生至教會
　舉行音樂會後合影。

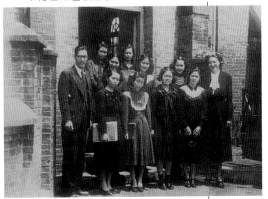

詩歌班聯合起來，組成「聯合聖歌隊」，共有一、二百人，演唱《耶穌受難》清唱劇（Crucifixion），使台灣教會音樂，邁向新的里程碑。

　　一九六八年，筆者就讀淡江中學時期，即跟隨在這位老師的門下。當時她給我的印象是：身材高大卻十分纖瘦，一頭銀白色的頭髮，一口流利的台語，說起話來慢條斯理。德姑娘上課教學時相當仔細，要求很嚴格；但出了課堂，私下卻又十分和藹可親。後來我才知道，原來她已經來台定居有三十七年之久，眞是令我驚訝。

　　陳泗治先生在一九三〇年進入台北神學校（四年制）（即現今台灣神學院），於次年（1931年）秋天，就開始隨德姑娘（一般人都如此稱呼，或者稱 Miss Taylor）學鋼琴；從吳威廉牧師娘到這位德明利姑娘，先後奠定了陳泗治良好的音樂理論及鋼琴基礎。而當時因著年齡的相近（德姑娘大陳泗治兩

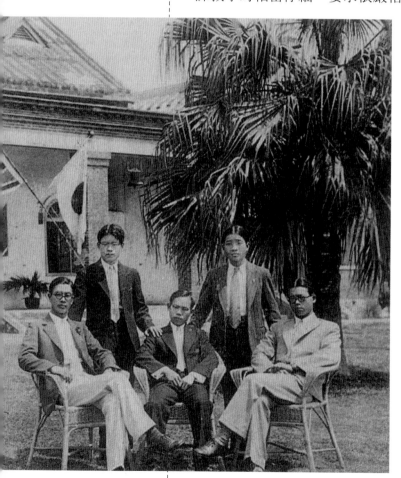

◀ 就讀台灣神學院時攝於牛津學堂前。

▲ 走過歲月，依然伉儷情深。

▲ 陳泗治年輕時的全家福。右起：伶
兒、陳夫人、仁兒、信雄（後排）。

歲），及彼此對音樂的熱愛，加上德姑娘遇到這塊瑰寶，就更
加珍惜的栽培他，視他如親人姊弟般的友愛情深。

據陳泗治之妻劉淡梅女士回憶：

德姑娘時常拿起照片告訴友人：「這些家人就是我在台灣
的Family！」伶兒（陳泗治的次女）也總是說：「她一直都視
我們為一家人，有許多地方不是我們照顧她，反而是她來關心
我們、照顧我們。」

因此，德姑娘日後與陳泗治校長彼此照顧，在他擔任近三
十年（1951-1981）的淡江中學校長期間，猶如家人一般。兩
人共同為台灣的下一代的音樂環境來打拚，這段亦師亦友的情
誼，實在令人敬佩。

【民族音樂同好──江文也】

從一九二〇年起，台灣出現更多喜好音樂的青年，他們無

論是出身於教會學校、師範學校或公學校，幾乎都選擇前往日本接受西洋音樂的專業訓練，因而產生第二代留學日本的新音樂家，如：江文也（1910~1983）、陳泗治（1911~1992）、林秋錦（1909~2000）、高慈美（1914年~）、張彩湘（1915~1991）、呂泉生（1916年~）、周遜寬（1920年~）等人。當時西洋音樂的人才輩出，卻多是以留學日本為主，到歐美學習西方音樂的風氣，要到光復以後才日漸崛起。

一九三四年，陳泗治自神學院畢業，遠赴日本就讀東京神學大學，並從上野大學的木崗英三郎教授學習作曲。暑假期間，則偕當時旅日留學生所組成的「鄉土訪問音樂團」回國，在全省各地舉行了七場音樂會，受到鄉親的歡迎，場場爆滿。這是台灣第一代音樂人才的大集合，同時也在南北各地遍灑音樂的種子，在台灣音樂史上極具意義。

「鄉土訪問音樂團」的團員包括有：江文也（男中音）、高慈美（鋼琴）、林秋錦（女高音）、柯明珠（女高音）、林澄沐（男高音）、林進生（鋼琴）、翁榮茂（小提琴）、李金土（小提琴），而陳泗治則擔任所有的鋼琴伴奏。一九三五

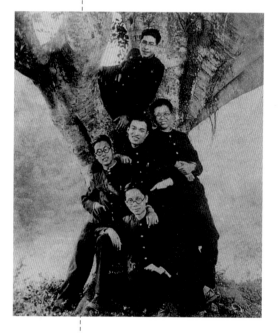

◀ 五位好友共聚一堂。左一：陳泗治。

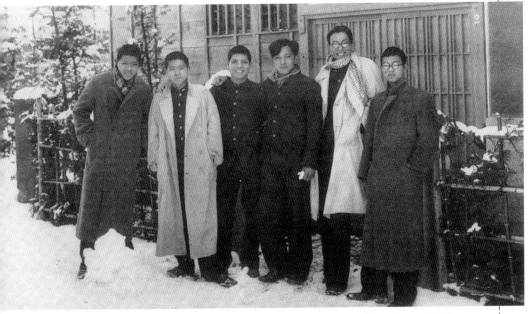

▲ 就讀日本東京神學大學時期。右二：陳泗治。

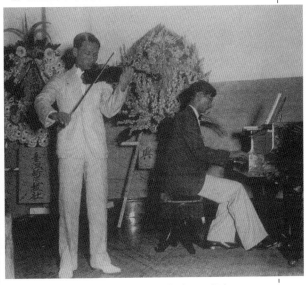

▲ 為小提琴家翁榮茂伴奏的陳泗治（1934年）。

◀ 「鄉土訪問音樂會」中為女聲樂家林秋錦伴奏
（1934年）。

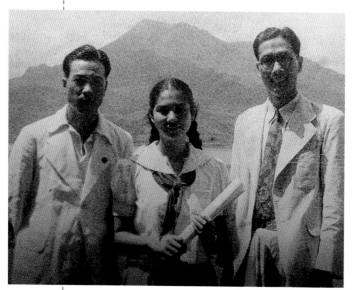

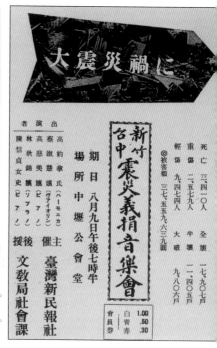

▲ 江文也（左）、詹懷德與陳泗治攝於淡水觀音山前。

▶「震災義捐音樂會」宣傳單（1935年）。

年三月二十一日，台灣發生死傷慘重的新竹、台中大地震，該團也返台參與賑災義演。這些成員，幾乎都在日後台灣樂壇中，具有舉足輕重的地位。江文也在義演節目中，演唱韓德爾（George Friedrich Handel, 1685-1759）的《莊嚴彌撒曲》——選自歌劇《齊爾克賽斯》，舒伯特（Franz Schubert, 1797-1828）的《小夜曲》，華格納（Richard Wagner, 1813-1883）的《夕星之歌》——選自歌劇《湯豪瑟》，山田耕筰《黎明天空》的《青年之歌》，和藤井清水的《我們的牧場》，同時也是全部節目最後一曲四重唱《再會！再會！》的編曲者。

　　江文也六歲時因隨父親到廈門經商，便旅居海外，爾後又到日本求學。離開台灣十多年後，以聲樂揚名他鄉，隨「鄉土

訪問音樂團」返台演唱，但這也是他聲樂生涯的最後一次展現，以後他就轉往作曲發展，展現出驚人的才華，並享譽國際樂壇。可惜，江文也日後在文革中慘遭迫害，入獄勞改，也中斷了創作生涯；後來雖然平反，但已然錯過他施展才華的黃金歲月；一九八三年十月二十三日，因腦血栓病逝北京，結束他後半生黯淡淒涼的日子。陳泗治晚江文也一年出生，兩人同生於台灣，都是出色的作曲家，在作品中也強烈表現民族音樂的特徵；然而，除了在日本相識並返台同台演出外，其餘時間各奔他途，江文也到大陸教授音樂，不幸遭到迫害，晚年淒涼；陳泗治回台灣致力音樂創作，揚芬杏壇三、四十年，退休後赴美定居，長享天倫之樂。二人命運殊途，實在令人不勝唏噓。

　　光復翌年，陳泗治應教育部之邀，創作《台灣光復紀念歌》，並被選入國小音樂教本；同時也受到加拿大教育當局的重視，將此選入該國的小學音樂課程。一九五五年，純德女中（淡水女校）和淡江中學校合併為淡江中學，陳泗治出任校長，並大力推廣音樂教育，創辦合唱團及聖樂團，也造就了許多音樂家。

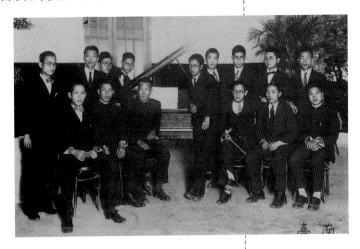

▶ 至台南旅行演奏（1928年12月27日），前排中立者為陳泗治。

西方音樂的崛起

　　一八六五年，英國長老教會的宣教師來到台南；一八七二年，加拿大長老教會的宣教師來到淡水，先後在台灣南北宣揚福音，隨之而來的是，彈奏風琴、鋼琴、唱聖詩與西樂的風氣在台灣日漸興起。西式音樂的傳入，與長老教會的傳教有密切的關係；也因此，台灣早期的音樂家，幾乎都出自基督教的家庭。

　　一八九五年，滿清政府將台灣割讓給日本；次年，日本人為了培育台灣公立學校的師資，在台北設立教員講習所（台北師範學院前身），將「音樂」列為必修課程，於是日式新音樂也引進台灣。當時日式新音樂的課程，包括西洋樂理、歌曲教育、鍵盤樂器等，在台灣的師範教育與公學教育中廣為傳授。台灣第一代新音樂家，如張福興（1888-1954）、柯政

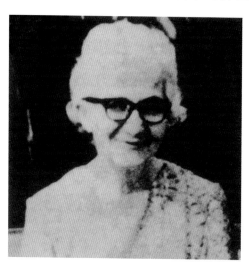

◀ 第二位恩師──加籍德明利姑娘。她與陳泗治兩人關係亦師亦友，均對台灣西洋音樂的發展深具貢獻。

▲ 與就讀於加拿大多倫多大學時的作曲老師 Dr. Oskar Morawetz合影（1979年10月24日）。

和（1889-1979）、李金土（1900-1980）等，都出身於該教員講習所。

　　七○年代，教會帶來了唱聖詩的西樂；九○年代，日本引進了日式新音樂，兩股音樂勢力爲西方音樂在台灣播種，更在往後激起陣陣浪花。而陳泗治校長在這股洪流中所散播的音樂種子，一代傳一代，不計其數。回顧陳泗治爲台灣音樂教育所做的貢獻，確實值得我們給予最高的尊崇和無限的懷念。

【音樂三巨頭】

　　台灣光復後的十數年（1949-1962）間，可說是現代作曲的空巢期，創作音樂的需求量不大，除了少數爲「小學音樂教材」做準備外，藝術性較高的演奏曲目一旦內容與台灣民間素

材有關，就被冠上「本土文化」的標籤，很難有所作為。曾被郭芝苑形容成「沙漠」的台灣作曲界，在江文也回歸中國後，許常惠等第二代作曲家尚未學成歸國之前，從事作曲而且作品數量較多的也只有呂泉生、陳泗治、郭芝苑三位；其中，深具管絃樂作曲能力者，只有郭芝苑一位。

三位資深音樂家都是好朋友，尤其是陳泗治年紀長於呂泉生、郭芝苑，閱歷較多，十分照顧他們二人，再加上陳泗治又是郭芝苑表兄──戴逢祈的鋼琴老師，所以郭芝苑對陳泗治有一點亦師亦友的情懷，完成新的鋼琴作品都會隨戴逢祈北上，帶給陳泗治看看，希望他能給些意見。

而呂泉生（1916年~）大郭芝苑五歲，是位正直且豪爽的老大哥，有機會總會拉拔拉拔這位有點害羞但卻執著於音樂的小老弟。早期在中廣，呂泉生不斷鼓勵郭芝苑做口琴的表演，不僅安排他定期演出，還另外撰文特別介紹他。

▲ 陳泗治（右一）與早期鋼琴學生戴逢祈（右二）等攝於淡江中學八角塔前。

之後，他主持《新選歌謠》月刊也向郭芝苑邀一些曲稿，郭芝苑的歌曲《紅薔薇》、《楓橋夜泊》都在《新選歌謠》月刊發表後，才漸漸走紅。一九五八年，以《閹雞》一劇聞名的林摶秋所投資的「玉峰影業公司」需要音樂人才，呂泉生也極力推薦郭芝苑擔任音樂製作。

在沙漠般貧瘠的音樂環境中，三位資深音樂家篳路藍縷，互相提攜，今天台灣的音樂進入另一階段的盛況，有賴他們當年打下的根基，的確功不可沒。不然，台灣或許就充斥著美、日殖民音樂的侵略，以致出現本土性音樂的斷層。

郭芝苑自認求學時代，是在戰爭下被犧牲了。一九四三年四月，他考進東京的日本大學藝術學部音樂作曲科，他的作品

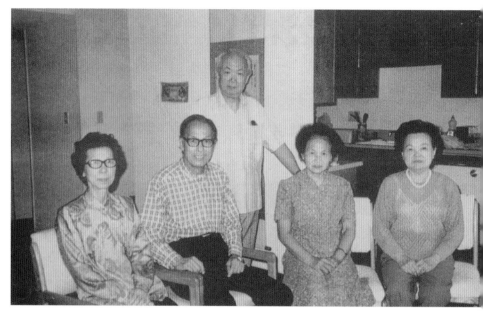

▲ 陳泗治夫婦（左二、三）與呂泉生夫婦（左一、站立者）。

註1： 根據郭芝苑描述，「民國三十九年（1950年），我首次參加台灣省文化協進會舉辦的全省音樂比賽作曲組，鋼琴曲是要把中國民謠《茉莉花》改寫成演奏曲，雖然我以第二名入選，但審查委員陳泗治卻對我說：『你的鋼琴曲究竟是管絃樂曲草稿，還是鋼琴稿，我有點搞不清楚，要儘量考慮鋼琴上的指法及效果。』我覺得很羞愧，民國四十年（1951年），再度參加比賽，以海頓的旋律為主題的變奏形式，又是第二名入選，第一名從缺。」

有一點「自學」的味道，他也知道學校所教的東西是基礎性的，相當重要，但似乎又拚了命尋找現代及東方「民族樂派」的風格。郭芝苑一直想創作具有個人風格的管絃樂曲，每次作品都以管絃樂團的音響做為想像。

　　一九五〇年，郭芝苑參加「台灣省文化協進會」舉辦的全省音樂比賽，陳泗治客氣地告訴他：「你的鋼琴曲究竟是管絃樂曲草稿，還是鋼琴稿，我有點搞不清楚，應該要儘量考慮鋼琴上的指法及效果。」[1] 陳泗治在當時作曲風氣不盛的時代，在日本以鋼琴演奏家的身份從事作曲的學習，充份掌握鋼琴曲的創作，不僅能掌握寫作鋼琴的演奏技巧，且完全發揮鋼琴這個樂器的音響及效果。這一點，郭芝苑從陳泗治身上獲益良多。

以陳泗治的琴技，他所創作的鋼琴作品，不論在技巧或音樂上的色彩都很豐富，尤其對於鋼琴指法的安排相當重視，這在當時的作曲其實是非常貧弱的一環；當時在日本已享有盛名的江文也，所創作的鋼琴作品，在鋼琴技巧的安排上也遭到批評，許多演奏家彈奏時都覺得江文也的鋼琴曲指法技巧困難，可能是江文也自己並非那麼專精於鋼琴指法上的演奏，而偏重於講求理論上音響的效果及色彩，未顧及指法的運用。

而郭芝苑也遇到相同的問題，他回憶著如果當時沒有陳泗治一語道破他鋼琴稿上技巧的迷失，他很可能到今天仍沈迷在

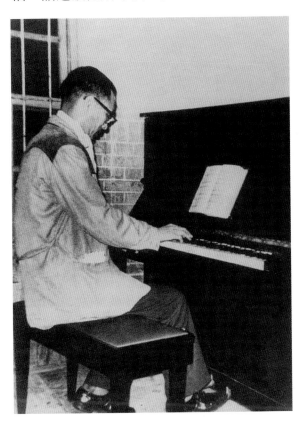

▲ 在琴房中練琴。

音響色彩而不自知。這次以後郭芝苑特別留意陳泗治的忠告，儘量考慮鋼琴的效果及運指法，使其創作之路更具信心。

記得有一次陳校長要我聽聽他的新作品《十首前奏曲——鍵

歷史的迴響

馬偕博士（Dr. George Leslie Mackay），中文姓名為偕叡理，教會信徒尊稱他偕牧師。一八四四年三月二十二日出生於加拿大一個蘇格蘭移民家庭，幼時在拓荒環境中成長。馬偕牧師自師範中學畢業，擔任過數年的小學教員，二十六歲成為加拿大史上首位海外宣教士。一八七一年年底到達台灣，由打狗港（今高雄）登陸，一八七二年三月乘輪船入淡水港，他被淡水秀麗的風光所吸引，將此地作為在台宣教的基地；翌年建立台灣北部第一間教會。

一八七八年，馬偕博士為盡其終生在台傳教之志，與台灣五股女子張聰明結婚。他也在淡水建立台灣西醫之發祥地「滬尾醫館」，引進現代醫學造福民眾；熱心教育，興學堂、設義塾、傳播現代科學，提升婦女地位，還著《中西字典》。一九〇一年六月二日，馬偕博士因喉癌病逝於淡水家中，享年五十八歲，家人遵其遺囑將他安葬於淡水。

馬偕博士之座右銘為「寧為燒盡，不願鏽壞」（Rather Burn than Rust Out），蓋其一生之明證。

▲ 陳泗治著牧師服於淡江中學的八角塔前。

盤上的遊戲》和《幽谷——阿美狂想曲》。彈完後，問我感覺如何？然而，在我們的討論中，讓我印象最深刻的一句話就是：「一首鋼琴作品的好壞，從它的低音部（左手彈奏的部份）就看得出來這作曲者的深度如何？鋼琴造詣如何？」到如今這句話對筆者而言，仍然覺得如醍醐灌頂，相當震撼。

【開創北台灣音樂搖籃】

馬偕博士在一八七一年遠從加拿大來到了淡水，即以此地為家，也做為他在台宣教、醫療和教育的基地，在台近三十年間，馬偕博士不只弘揚基督教教義，建立北部台灣基督長老教會，也傳播了西方的文化，他所設立的醫院和學校[2]，成為台灣現代化的里程碑，對啓迪民智、開通思想、變換社會風氣，均有深遠的影響；對清末日據時代台灣社會的現代化，更具有不可磨滅的貢獻。

老一輩的人都知道，日本統治台灣後，日人除了政治、經濟上佔統治地位，在文化、教育上也設法鞏固其優越地位，因此教育的目標是在防範台灣人有礙於日人的統治利益，而對台籍學生採差別教育政策，同時更抑制台籍子弟再入中學深造。尤其進一級的高等教育和大學教育，幾乎為日籍子弟所獨佔，所以台籍子弟能衝破許多難關而接受高等教育的，實在寥寥無幾。因為台籍子弟的語言能力、思想背景在以日本人為主體的教育機制下，原本就很吃虧，再加上小學時在教育內容、制度、設施、就學機會方面，已被有計畫的差別限制，而中學入學考試時更有極不公平的「口頭試

註2：牛津學堂與淡水女學堂、淡水女學校，與淡水中學校的增設、台灣神學院、今日的馬偕紀念醫院等等，皆是馬偕博士創設的。

問」，並做身家調查（內申書），根本無法和日籍考生競爭。

　　淡水男女兩校自創立後，雖日人設校條件嚴苛，兩校無法取得立案，但卻是台籍子弟難得的就學管道。在取得立案後，再經由諸項頗具成效的改革，兩校更成了台灣人爭讀的學校，特別是兩校是寄宿學校，提供學生宿舍，招生遍及台灣各地，因此精英薈萃，人才輩出。

　　陳泗治傳承馬偕博士的教育理念和精神，承先啟後，先後擔任校長長達二十五年之久，為歷任校長之最[3]，並將音樂的種子加以細心灌溉照料，才能有今天的成果；其治校風格也直接影響了近代淡中的校風。

　　陳泗治是淡江中學早期的校友，有濃厚的傳統承繼色彩；他本身是音樂家，也是牧師，又是人本教育的追求者，特別是對美育有強烈的執著和使命感。他初掌淡江時，教學上有德姑娘、杜姑娘、郭德士（John E. Geddes B. A.）、蔡信義、陳敬輝和洪金生等人的輔佐，學生在音樂、美術、體育和英文上，都有優異的表現。在這期間，為了台灣剛起步的西方音樂的發展，他除了擔任亞洲作曲家聯盟中華民國總會監事外，還在百忙中，利用半夜獨自創作，先後由筆者發表鋼琴作品，而在這些曲子當中，有多次被選為各項鋼琴比賽的指定曲。他也曾指揮台北YMCA（青年會）聖樂團演唱海頓（Michael Haydn, 1732-1809）的《創世紀》、韓德爾的《彌賽亞》等重量級作品。美國一本鋼琴家指南《*Guide to the Pianist's Repertoire*》書中，作者Maurice Hinson就收錄陳泗治的所有作品，並詳細介

註 3：陳泗治先生接任淡江中學校長之後，曾往加拿大深造一年，回國經營淡江中學有二十五年之久，是歷任校長中任期最長的一位；詳見附錄中之「淡江中學歷任校長一覽表」。

▲ 攝於淡江中學校長室。

紹。音樂家許常惠也在他的著作《尋找中國音樂的泉源》中提到：「陳泗治先生的作品除了表現出強烈的民族氣息，他的鄉土色彩尤其濃厚，在日本統治時代，音樂家愛國、愛鄉的精神是值得我們敬佩和讚揚。」

　　到了六〇年代，陳泗治校長已完成幾項重要建設，如教室與宿舍的修建，特別教室的增設、器材與設備的添置、和各種獎學金的增設等，為淡江中學打下良好的基礎。為解決長期以來男生宿舍老舊、不足等問題，陳校長於一九六〇年向教會家長、校友發起「一萬一百人捐獻運動」籌募修建經費。完工後

▲ 德明利（前排中）指揮淡江中學詩班演唱《彌賽亞》後合影，由陳泗治（後排戴眼鏡者）擔任鋼琴伴奏。

於一九六二年三月六日舉行落成典禮，做為馬偕博士抵台九十週年紀念。當時該建築可容納男生四百人，是作為陳校長規劃全校學生住宿計畫的開始。另外，當時被喻為遠東最大的大禮拜堂暨宗教活動中心，也在一九六五年興建，翌年三月九日舉行獻堂典禮。如此對生活教育的重視，和宗教活動對心靈的薰陶，成為淡江中學的特色。

　　七〇年代是私立中學經營極為困難的時代，不僅教育資源分配不均，無情地擠壓私校的辦學空間，加上社會風氣趨向急功近利，一再嚴苛的考驗淡江教育精神的價值性。而陳校長卻始終堅持小班制、美育為先，鼓勵學生做「文化人」，不以功課高低論學生價值，又賦予學生極大的表現空間，在升學主義

掛帥的教學環境裡，使淡江成為一片淨土；相對的，陳校長和學校也為此承受了難以言喻的壓力。

在藝術方面，如知名畫家吳炫三、鋼琴家卓甫見、本土歌唱家洪榮宏等均先後出於此孕育藝術的搖籃。如今的淡江中學更是耳目一新，除了新藝術綜合大樓的產生，引進多位一流音樂家、畫家到校任教，其他周遭人文和本土藝術的建設和發揚，都在現任校長姚聰榮帶領下，承先啟後，展現新的面貌。

一九八一年陳泗治校長退休後，由教務主任蔡信義先生代理。蔡信義主任一直是陳校長任期中的教務主任，他也數度代行過校長職責，因此相當稱職。他在任五年，致力於課業和升學率的提升，設立各種獎勵辦法，甚至由老師捐助成立獎學

▲ 陳校長以平等、博愛、有教無類的教育精神治校。

▲ 陳泗治為淡江中學鞠躬盡瘁。

金，終於見到顯著的成果。

一九八五年，訓導主任謝禧得先生升任淡江中學校長。謝校長除了繼續強化學生的課業之外，也致力於提升學校的知名度，如與日本名校茗溪學園高校的國際交流，除了打開學生的視野，樹立新傳統，也增進淡江中學在國內、外的聲望。此外，他改善教學設施，大力整修和改善已成珍貴古蹟的校舍與宿舍建築，並在一九九〇年完成了今日的高中女生教室大樓；一九九一年淡江中學榮獲教育部指定為人文及社會學科重點發展學校，並給予經費補助。

一九九五年謝校長因病逝世於任內，由教務主任姚聰榮先生代理，並於一九九七年三月升任校長迄今。而在這段時間，台灣社會起了相當的變化，升學已不再是教育的終極目標，淡江中學那無法複製的歷史傳統、古樸高雅的校園情境，以及符合社會所需的多元發展教育模式，正是因應當前教育環境所期待的。

一九九四年七月，淡江中學首次招收美術班和音樂班。此舉可說是承先啟後，不只上溯純德女中時代追求美育的本質，

▲ 陳泗治在淡江校園一角與他所飼養的鴿子對話。

也因應未來多元課程的挑戰。一九九六年八月起，更正式辦理綜合高中學制，除了普通科外，並在一九九七年設立：應用外語、資訊應用、幼兒保育和美工等四個職業學程。淡江中學為第一所台灣本土精英薈萃的學校，也是台灣最北端的音樂學校。一九九六年十二月十二日計畫已久的「綜合教學大樓」動土開工，此項重大建設不僅是光復以來淡江中學最大的挑戰，也正預示著淡江中學另一個新時代的來臨。

希望與愛的詩篇

　　陳泗治平日律己甚嚴，若非必要，極少交際應酬。他常獨自一人在大教堂右後方的小室中看書、寫作、思考。他對學生的品格要求甚嚴，相當注重「全人」的教育，常常期勉學生：「凡事要先懂得做人，才能夠做好事。」

　　他對同仁，也是要求他們要以愛心、耐心幫助學生；他認為，一切的教育，都應以「愛」為出發點，方向才不會偏差。因此，他要求老師要先做到「律己」、「謹言慎行」，而後才能盡傳道、授業及解惑之責。

【視學生如己出】

　　陳泗治校長視學生如己出，每天中午，一定到學生餐廳和同學共同用餐；晚上，則帶住校生到教室自修，溫習功課；宿舍熄燈後，有時還會去探視學生，有沒有蓋好被子、天冷時棉被夠不夠暖等。這一切，都可看出他以校為家的精神和對學生的親切關懷。

　　記得有一次，筆者剛買了節拍器，當時帶到學校有些不放心，怕搞丟了。湊巧我在練琴時，陳校長進來，看到鋼琴上的節拍器，就主動對我說：「這個東西要好好保管……這樣吧，你每次練完琴，就拿到我辦公室放，要用時再來拿，好不

▲ 陳泗治校長看待學生如自己的孩子。

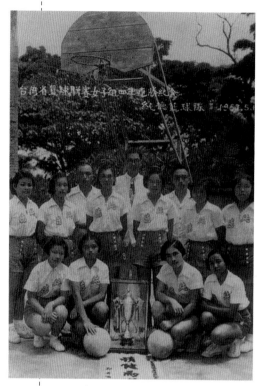
▲ 陳泗治（後排中）率領純德女子籃球隊連續四年榮獲冠軍。

好？」他說話時關愛的眼神，令我非常感動，直到今日仍記憶猶新。

陳泗治常主動幫助貧困、遭逢變故的學生度過難關。這方面的例子不勝枚舉，僅略舉一二：每學期初註冊組總會發生收不齊學費的情形，陳泗治就主動關心，暗地瞭解學生的家庭背景，他們有的是原住民，有的是單親家庭，有的是家境發生變故等。陳泗治和註冊組達成協議，不要催促學生，他會儘量想辦法；後來就傳出他把士林的老家賣了，把錢拿出來做學生的獎學金。

有一次，我在校長休息室裡，看見他在打包一箱包裹，裡面有很多衣服、長筒鞋子、樂譜和乾糧。我好奇地問他：「校長，這麼多東西，是要寄給誰的？」他笑著說：「沒什麼啦！冬天到了，我想宋榮春在加拿大一定會很冷，我就買些東西給他。」接著又說：「甫見，你知道就好了，別說出去。」

後來我才知道，陳泗治校長一直都在幫助這位原住民學生，不僅免費教他鋼琴，還替他墊付學費、生活費；畢了業送

他到加拿大讀書，又爲他的生活起居操心，聽說還收他爲義子，眞是令人感佩。諸如此事，他從未張揚，尤其在校長任內數十年，他是從不接受任何頒獎或表揚的。

　　陳泗治非常愛才、惜才。名畫家吳炫三曾有一次溜出校門，在英國領事館（淡水紅毛城）寫生作畫，適巧被教琴回來的陳泗治看到。陳泗治明知他溜課犯規，卻因他在作畫不想責備，只留下一句：「我今天沒有看見你啊！」就走了，讓直發

▲ 淡江中學男生宿舍奠基。左起：孫雅各牧師、階叡廉牧師、黃六點牧師及陳泗治。

抖等待責罵的吳炫三甚為感動，他就是在陳泗治的帶領下，走進藝術的領域。

【挽救迷途羔羊】

曾有一位非常頑劣的學生，家長對他束手無策，連訓導處也拿他沒辦法。陳泗治先生獲悉，親自帶他去大禮拜堂，和他面對面談了許久。許多老師都嘆息說：「唉！沒用的……光是靠禱告，對這種學生是沒有用的啦！」

過了大半天，這位學生走出來，回到教室，眼睛都紅腫了。同學好奇問他，他一直搖頭不語；經不起再三追問，他才回答：「校長不但沒有打我、罵我，還彈琴給我聽。」令大夥一個個目瞪口呆。從此以後，這位學生的行為大有轉變，讓所有的老師和同學刮目相看。

其實，筆者有今天的一點點的成就，也要感謝陳校長的春風化雨，他是我這生中，影響我最大的人之一。在一九五四年，我就讀中學一年級，記得開學不久，班上要選幹部，當時我糊里糊塗在同學的慫恿下，自告奮勇要

▲ 筆者與陳泗治校長夫人。

▲ 筆者攝於淡江中學八角塔前。

擔任總務股長；但那時我對這個職務實在是沒什麼概念。下課後，導師把我叫到辦公室，從信封袋拿出一疊鈔票給我，說：「這是全班的班費，從現在起，由你保管。」我聽了一頭霧水，根本不懂要怎麼保管。下課之後，回到宿舍，就把錢擲到櫃子裡，不久也就淡忘了這件事。

那時我最頑皮，下了課，常常爬後牆到後山（現在的眞理大學）去玩，當時整座山都是未開發的森林。我和幾個玩伴天天都去玩耍，有時捉到小鳥，有時捉到山鼠，就拿回宿舍，偷偷在廚房烤來吃，現在想起來眞是噁心極了……我當時怎麼會那麼大膽，連這種會被剝皮的事都幹得出來？可能是飢不擇食吧！因爲年輕愛玩的緣故，加上當時的總室長是我堂哥，他既聰明又很有兩把刷子，而且還是橄欖球隊隊長，有他做「靠山」，連學長都很禮遇我。漸漸地，我身邊就有一些人靠攏過來，經常向我示好，讓我覺得很拉風。可是這麼一來，免不了就要常請客。

▲▲ 陳泗治的高徒——戴逢祈教授。
▲ 戴逢祈教授學生發表會結束後接
受申學庸教授（左）道賀。

這時，因為我的生活費和櫥櫃裡的班費混在一起，也忘了誰是誰的，反正錢多嘛，常常請人家吃冰、吃淡水名產。就這樣混了半個多學期，我成績一落千丈，只有精神飽滿，體格強壯，四肢發達，一無是處，琴也沒好好練，整天簡直是醉生夢死。

到了學期末，淡江中學有一個傳統，就是做聖誕節的教室佈置，這不僅是一件大事，還要舉行比賽。這時，導師要我拿出班費，來買佈置所需的東西，我腦海一愣，好像沒有班費在我這裡的印象，為了確定這件事，趕緊跑回宿舍，打開櫃子一看：糟了，只剩下幾十塊錢！

當時我東想西想，也想不出錢怎麼不見了？後來才慢慢恢復記憶，原來是平日請客請掉的。這下慘了，只好向老師實話實說；老師請我的父親到學校當面說明，父親獲悉此事，大發雷霆，狠狠修理我一頓。現在想起來，當時一個公務員的薪水差不多五千元左右，而我竟然糊里糊塗就花掉全班五、六千元

的班費，真是厲害！

因為這樣，父親氣得要為我辦退學。幸虧陳校長出面關心，勸父親讓我先換個學校和環境看看，不要輕言退學，於是就把我轉到花蓮祖父家住，就讀四維中學，接受一系列嚴格管教。現在回想起來，也許我那個年紀有如此的經驗和玩性，所以如今彈起琴來格外有想像力吧！

經過初中三年祖父「愛的感化」後，我又回到淡江中學就讀高一，這次我可懂事多了。陳校長特別推薦德明利姑娘教我習琴，我的琴藝才日漸進步。

有一次學生聚會，我負責司琴。我的彈奏方式，是以譜上的和絃為基礎，在每節不同的歌詞裡，用自己的想法加以變奏，使唱的人有不同的領受，而帶動整曲的意境。會後，陳校長叫我去他那裡坐坐，我起初以為完了，大概陳校長要罵我怎

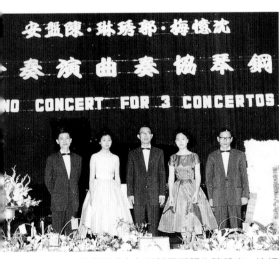

▲ 戴逢祈（中）與其早期學生陳盤安、沈憶梅、郭琇琳在音樂會結束後合影。

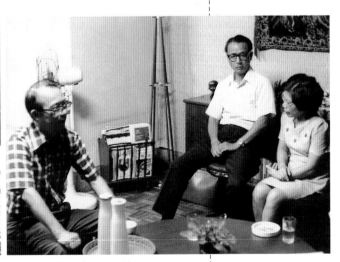

▲ 戴逢祈與筆者父母深談。

舊情綿綿憶淡水

陳泗治作曲發表
暨
洪榮宏演唱會

時間：1998 年 9 月 19 日（禮拜六）
　　　暗時 7 點半（6 點半開始入場）
地點：New Life Community Church
　　　18800 Norwalk Blvd.
　　　Artesia, CA 90701

主辦：　　　　　　　協辦：
南加州淡江中學校友會　台灣人南加州長老教會聯合會
Anaheim 基督長老教會　南加州台灣同鄉會聯合會

▲ 卓甫見與洪榮宏合作的「舊情綿綿憶
淡水」節目單（1998年9月19日）。

麼不按譜彈奏。不料他卻開心地說：「你剛才所彈的，是誰教的？」我回答：「報告校長，是我自己想出來即興彈奏的。」他大聲地說：「好，我明天就給你辦休學！」

我當時嚇了一大跳。接著他馬上說：「我要帶你見一位戴逢祈老師，請他好好替你準備考藝專。你應該往這條音樂之路走，相信會更有前途，你回去問家長同不同意。」我當時既高興又惶恐，而我父母也欣然接受，於是我才開始轉向音樂發展（後來戴老師告訴我，原來陳校長也曾經是他的鋼琴老師）。

我雖然在淡江待的時間不久（只念過初一上和高一上二學期），但這段珍貴的因緣，讓我心存感恩，認真學習。倘若沒有陳校長細心的觀察和提攜，今天的我，很可能是混跡黑社會的角頭老大也說不定。

【栽培愛樂學子】

一九九八年九月十九日，筆者和洪榮宏受邀赴美同台演

出。洪榮宏是享譽歌壇的台語名歌手，我很榮幸有機會與他互相交心，一次閒聊中才知道洪榮宏與陳泗治先生原來也有一段令人感動的因緣。

據洪榮宏的回憶，他小的時候，父親（洪一峰，也是台語名歌星）一心要栽培他往歌壇發展。洪榮宏他自己對音樂也很有興趣，所以小學畢業後，就旅居日本，學習大眾流行音樂。但留日兩年，因父母離異，家庭生變，於是匆匆回台，跟著母親和二弟一妹，搬到苗栗後龍鄉下的外公家住。當時只知道日子過得很苦，卻因年紀太小，也無力幫助家計。

有一次一位蔡姓女傳道士，聽過洪榮宏彈奏鋼琴後，非常欣賞，就極力推薦他來淡水找陳泗治校長。她說陳校長是很棒的音樂家，如果做他的學生，一定有很大的幫助。於是洪榮宏

▲ 陳泗治退休後在美所創設的教會，前排坐者左四為陳泗治。

就帶著十歲時與父親合灌的唱片，來到淡江中學。

陳泗治先生聽了洪榮宏的唱片後，決定將他留下；但洪榮宏卻擔心他的家境，不可能讀得起這所私立學校。但校長心意已定，適巧那時已過了入學考試時間，於是特准他免試入學，並且還免費教他彈琴。陳泗治先生要求洪榮宏每天勤練鋼琴，還請他的一位得意門生陳冠州特別指導。有時洪榮宏念念不忘

▲ 80歲生日，與夫人共切蛋糕。

▲ 兒女成長後的全家福。前排右：陳夫人；後排左起：　　　▲ 陳泗治家族。
　 伶兒、信雄、仁兒。

流行音樂，會在練琴時邊彈邊唱，一旦被陳校長發現了，還是會立刻予以糾正。

　　陳校長認為洪榮宏很有天份，而且進步神速，於是為他擬定一套完整的計畫，從開始的小奏鳴曲到後來的奏鳴曲，Czerny四十首練習曲以上；甚至還幫他解決經濟問題，只要他認真做功課、把鋼琴練好。

　　洪榮宏說：「陳校長為了讓我安心學習，還設法找基金會幫忙我，並且和學校商討，減免我的一切學費。此外，他也帶領我媽媽信主。這一切，真是恩澤比山高，永遠無法忘懷。」

　　但由於當時還有弟妹要扶養，僅靠母親一人的微薄收入，實在無法支撐下去；為了分擔家計，洪榮宏只好帶著無奈的心

▲ 紀念與追思。

情，中途輟學，離開淡江中學和恩師陳校長，漸漸朝流行歌壇
發展。但也因此，有好長一段時間，洪榮宏都心懷愧疚，遲遲
不敢回去見校長。

　　洪榮宏後來以細膩獨特的歌聲，唱出台語歌曲的一片天空，成為家喻戶曉的歌星，成千上萬的海外鄉親更是喜歡。一九九八年秋，筆者和洪榮宏應台灣同鄉會與淡江中學校友會之邀，到洛杉磯一所規模相當大的 New Life Community Church演出；上半場由我彈奏陳泗治的鋼琴作品，下半場則由洪榮宏演唱歌謠並接受現場點唱。場面非常盛大，全場一千多人擠得水洩不通；加上鄭錦榮牧師指揮大合唱，氣氛更為感人。

　　一九八一年，陳泗治先生離開台灣，定居洛杉磯之後，洪榮宏有三次去拜訪他。陳泗治很關心他的琴藝和信仰生活，並仔細欣賞他唱幾首台語老歌，但對於過去的栽培種種，陳校長卻隻字不提，沉靜中似乎默默祝福這位年輕人。如今，洪榮宏

▲ 永懷的校長——陳泗治。

▲ 陳泗治校長燃燒自己，照亮別人，令人無限懷念。

已漸漸淡出演藝圈，熱心事奉主；以歌聲為主做見證，並以演唱聖樂為主。對影響他至深的陳校長，也可安慰其在天之靈了。

如同合唱指揮家戴金泉教授所說：「陳泗治先生對台灣音樂的付出，一路走來，始終如一，那種傳教士及墾荒者的精神，令後人永難忘懷。」的確，他的一生就是燃燒自己，照亮別人；他留給後世的音樂，也永遠存在我們心中，令人無限懷念。

素描
台灣鄉
土情

宗教心・音樂情

　　陳泗治的音樂作品甚多，如每年台灣光復節在大街小巷傳頌的《台灣光復紀念歌》，就是一首大家琅琅上口的歌曲。《台灣光復紀念歌》是受當時教育部委託而作，一九四六年在士林寓所完成，內容充滿了主權回歸後，社會上人心的歡欣鼓舞；後來更被選入音樂課本，成爲家喻戶曉的歌曲。

　　對台灣的愛，是陳泗治的本心；對於宗教的信仰，是陳泗治的堅貞；因此，「宗教」與「台灣」就成了他永續創作的動力與主題。

※宗教頌讚歌曲

《基督教在台宣教百週年紀念歌》

　　一九六五年，正逢基督教在台宣教百週年，全國各教會聯合發起盛大的紀念活動，這百週年的紀念歌曲就委託杜英助作詞，並由陳泗治作曲。這首《基督教在台宣教百週年紀念歌》曲風莊嚴肅穆，而且極富東方格調，不但表達了對宗教的堅實信仰，更爲百週年紀念大會增添不少光彩。

《台語聖詩》

　　目前收錄於台灣基督長老教會聖詩中，包括：第二三三首《咱人生命無定著》、四四三首《在主內無分東西》、五一七首

《讚美頌》（Te Deum Laudamus）、五一八首《西面頌》（Nunc Dimittis）。前兩首《咱人生命無定著》、《在主內無分東西》都有濃厚的台灣調，第三、四首《讚美頌》、《西面頌》則以古希臘調式手法創作，曲風相當有特色，顯示陳泗治創作功力。

《上帝愛世人》（God so Love the World）

引用《聖經》〈約翰福音〉三章十六節為歌詞主軸的《上帝愛世人》，一九五八年創作於加拿大多倫多。《上帝愛世人》曲式以朗誦式的葛利果聖歌教會調式寫成，描述神的大愛，甚至將獨生子耶穌賜給世人。全曲莊嚴神聖，相當感人。

《如鹿欣慕溪水》（As a Deer Long for Water Brook）

這首《如鹿欣慕溪水》是採降A調四四拍、不太快的小快板，為四部合唱而作。一九三八年創作於士林寓所，全曲採用台語歌詞，描述人心口渴欣慕真活上帝，就好比鹿在林中不停四處奔走，是為了尋找甘美的溪水，真心讚美我主救恩無息。

《上帝的羔羊》（The Lamb of God）

引用《聖經》〈約翰福音〉為題材，施洗約翰在眾人面前，宣佈耶穌才是眾所期待的彌賽亞（救世主）。《上帝的羔羊》是一九三六年於風景如畫的日本伊豆半島所創作完成，整曲為Andante Recitative（行板的吟誦調），如同歌劇有獨唱和合唱搭配，包括施洗約翰、長老和合唱，分兩幕完成。其中鋼琴伴奏的表現，因劇情的需要，不僅富於戲劇性，難度也較高，是一首極富變化的作品。

繽紛的音樂花園

陳泗治曾特別強調，彈奏他的作品時，如果沒有充份發揮想像力，是無法表達他內心感受的。他並不刻意在每段中注入太多的表情、強弱、速度等記號，希望給演奏者多一些想像的空間，不要受到束縛。

陳泗治的作品對台灣音樂教育具有深遠的影響；在此，我們要特別介紹陳泗治的音樂特色，同時深入他的音樂作品，做詳盡的賞析。不過在賞析時，主要是呈現他的作曲理念和演奏手法；摒棄刻板乏味的理論，而著重彈奏的意境和每個音符、樂句和絃、甚至音響和肢體語言的表現方式。另外，由於筆者有數次錄製陳校長作品的機會，且將個人的親炙心得，加上多次演奏的靈感和經驗，真誠地描述出來。相信這些寶貴的作曲動機與過程，對所有愛樂者，特別是有心研究他的作品者，都深具參考之價值。

※《台灣素描》

1.《蕉葉微風》（Breezes through the Banana Leaves）

2.《水牛背上八哥》（Black-Bird on the Buffalo's Back）

3.《青空彩鳶》（Kite-Flying）

4.《倦》（Tired）

5.《山羊之舞》（The Dancing Goat）

6.《台灣少女》（A Little Formosan Girl）

7.《母指搖籃》（Cradled on Mamma's Back）

8.《台灣高山之舞》（Formosa's Highlander's Dance）

9.《蟾蜍戲群鴨》（Three Little Ducklings and a Toad）

10.《台灣舞曲》（Formosan Dance）

《台灣素描》完成於一九三九年，共有十首小品。陳泗治是在台北淡水家中將這十首小品潤飾完成的，他並將此作品題獻給和他亦師亦友的加拿大籍宣教士暨名鋼琴家德明利姑娘。

這些小品之所以會被稱之為「素描」，陳泗治最初的想法十分的單純，顧名思義即是如同畫家用筆在紙上簡單描繪的一些輪廓式草稿。

陳泗治回憶起這段往事，當時正值台灣光復之時，一切都還在復興整建中，也沒什麼大的建設，交通仍是不發達，從南部乘坐火車北上就需花上一整天的時

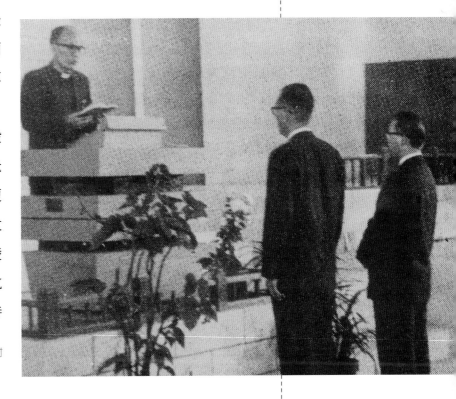

▶ 於淡江中學校長任內受封為牧師（1966年）。

間。有一次，在環島旅行當中，坐著那燒煤炭的小火車，從南部一路上來，打開窗戶，放眼望去，整片綠油油的田野、山丘、草皮，甚爲美麗；於是心有所感，拿起紙筆來一首一首地隨著不同的景色、不同的情景和心情以素描的方式勾劃出來。有時，因爲火車轉彎或爬坡時車速較爲緩慢，就可以清晰地看見窗外的景色，無論是水牛、八哥、白鷺鷥、山羊、蟾蜍和水鴨等等，牠們的活動的姿態及各種有趣的畫面；甚至在等待會車時，還有相當長的時間可以下車來走走，等到火車氣笛鳴響時，再從容地踏上車都還來得及。

聽了這段話，回憶起童年的筆者，內心深有所感，也覺得頗爲有趣。待陳泗治一回到淡水，他就一首一首慢慢地寫在五線譜上。這些作品大多是寫實的，少部份則發揮想像力，但是由於時代背景距今已相隔甚遠，如今眾多的青年後進，倘若不瞭解當時農業時代的生活模式，很難抓住其中意境。所以筆者特別以此種「說明」的方式來分析陳泗治的作品，以及許多他當時沒有特別標示出來的速度、表情、強弱、踏板、指法等記號，這其中當然也摻雜了筆者個人的想法和演奏的風格。

《台灣素描》是陳泗治早期的作品，十首小品中，除了第三首《青空彩鳶》和第五首《山羊之舞》爲A─B形式的二段體之外，其餘都是A─B─A或A─B─C式的三段體。中、後期作品創作形式較爲自由；在樂曲的前一小段，並有長短不等的前引作爲導句，再切入主題，如同蕭邦的《敘事曲》一般。

《台灣素描》樂曲型式

目次	曲目	結構	調性	速度	拍子	較難樂段
1	《蕉葉微風》	三段體	G大調	中板	2/4拍	m。7-10
2	《水牛背上八哥》	三段體	D大調	小快板	4/4拍	m。9-12
3	《青空彩鳶》	二段體	F大調	中板	2/4拍	m。13-16
4	《倦》	三段體	D小調	緩板	4/4拍	m。1-4 9-12
5	《山羊之舞》	二段體	F大調	小快板	2/4拍	m。13-16
6	《台灣少女》	三段體	G大調	小快板	4/4拍	m。7-12
7	《母揹搖籃》	三段體	降A大調	中板	3/4拍	m。17-28
8	《台灣高山之舞》	三段體	B小調	小快板	6/8拍	m。9-16 37-40 61-68
9	《蟾蜍戲群鴨》	三段體	G大調	中板	4/4拍	m。13-15 27-28
10	《台灣舞曲》	三段體	C小調	中板	3/8拍	m。25-28 32-35 61-72

《蕉葉微風》（Breezes through the Banana Leaves）

　　調性是G大調，曲式是A—B—A三段體，中庸速度，節奏以配伴奏分解和絃 ♩♩♩♩♩♪ 為主軸（譜例1-1）。彈奏時，尤其要注意每小節的最後半拍由左手接給右手時，力度上的控制更要小心，免得伴奏和曲調聽來分辨不清、或是過於突出而破壞了柔和度。

音程方面：在曲調上行或下行當中常常用到小六度大跳（譜例1-2）， 但隨著伴奏分解和絃及和聲進行，尤其在第七小節出現的減七和絃（譜例1-3），令人聽來甚爲優雅，不知不覺會隨著優美旋律左右擺動，彷彿就要沉睡於蕉葉的微風之中。

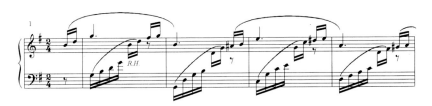

▲ 譜例 1-1

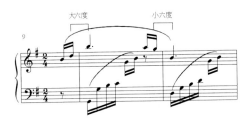

▲ 譜例 1-2

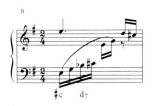

▲ 譜例 1-3

《水牛背上八哥》（Black-Bird on the Buffalo's Back）

　　調性是D大調，曲式爲A－B－A三段體，主要節奏 ♩♩♩♪│♩♩♩♩♩ （譜例2-1），此種節奏代表八哥鳥在水牛背上

玩耍、跳躍的模樣；到了第九小節到十二小節兩手進行以反向
（九、十小節向內，十一、十二向外）（譜例2-2），曲調則偏重
於左手再銜接給右手；這裡似乎可聽到水牛不耐煩的叫聲，並
搖動著牠的尾巴，但卻又甩不掉八哥鳥的戲弄，相當逗趣。

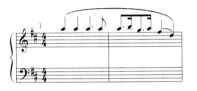

▲ 譜例 2-1

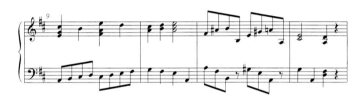

▲ 譜例 2-2

《青空彩鳶》（Kite-Flying）

　　調性為F大調，從頭到尾和聲以 I—V、V—I 貫穿全曲，而
作者卻能運用不同的音程、節奏將如此刻板的和聲進行變得生
動活潑，第九、十小節及十一、十二小節為模進（Sequence）
（譜例3-1），而接下去的四小節（十三至十六小節）（譜例3-2）
是技巧上較難之處，因為左手以 ♩♩♩♩ 節奏，音階式的下行
恰好和右手節奏產生對比，不易對齊，需先以分手、慢速練
好，再合起來才能表現得宜。

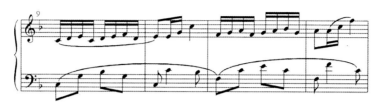

▲ 譜例 3-1

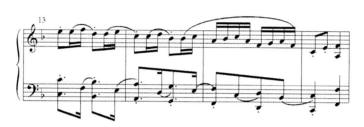

▲ 譜例 3-2

《倦》（Tired）

　　此曲剛開始四小節以緩慢的速度（Lento）做為前引，並以由高而低的走向意味著疲倦之意，另用小三和絃做為每小節的開頭，和聲也均由I—V的模進（譜例4-1），速度較有變化：開始為♩＝42，進入主題則以♩＝66較流動式三連音伴奏再漸慢到♩＝58，最後又回到原速度♩＝42；進入主題則以♩＝66較流動式三連音伴奏，再漸慢到♩＝58，最後又回到原速度♩＝42。

　　彈奏時，作者希望觸鍵要特別小心，勿用指尖，而是將手指稍放平擺好在即將彈奏的弱音上，用輕輕觸摸著來移動，不要拉高手指，配合著踏板（大多每二拍更換一次）彈奏，就能發出優美柔和的音色。整體看來，還是一首三段體的曲式。

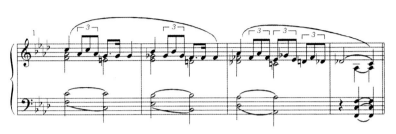

▲ 譜例 4-1

《山羊之舞》（The Dancing Goat）

　　此首小品的特色有二：一為節奏，二為音程。從頭到尾雖僅僅是二段體，但作者卻能發揮相當的戲劇性和趣味性，在開始以左右手的反向音程進行到不協和音程、減七和絃再解決到協和音（譜例5-1），如此兩次模仿進行，意味著山坡上的山羊喜悅地玩耍嬉戲。

　　但到了十三小節，突然左右起了相當難演奏的節奏變化加上速度、音程上的跳躍，不易抓準，呈現這段山羊在打架的畫面。從左右手節奏和音型的進行看來（譜例5-2），的確有打鬥的味道，但最後又漸漸回復平靜，和好終了。

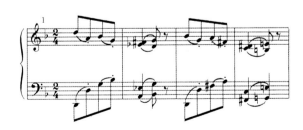

▲ 譜例 5-1

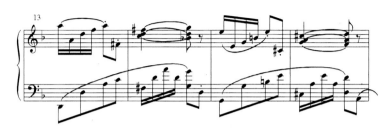

▲ 譜例 5-2

《台灣少女》（A Little Formosan Girl）

　　在這首曲子中，陳泗治所謂的台灣少女，並不是指時下的少女，而是指清朝到民國前這段時代的台灣少女。因為當時很流行裹腳，為了愛美，大多數少女從小就將腳綁得又緊又小，長大之後，穿著繡包鞋走起路來就會左右搖擺，尤其不能走快，一拐一拐地，所以就更顯得婀娜多姿。在今天我們看來這樣很不人道，那種所謂的「三寸金蓮」的時代，的確讓許多婦女吃盡苦頭。

　　因此，在這一首曲子裡，陳泗治開始就用（譜例6-1）此節奏來表達少女含羞帶怯的模樣。到了B段第九小節（譜例6-2），左手出現可愛的裝飾音，配合後面小節的五聲音階，再模仿進行一次，如此直到第十六小節（譜例6-3）。此段是代表著少女們不好意思走出家門外，三五姊妹只能從門縫處往外看，私下有說有笑，見到了人卻欲言又止的嬌羞模樣，正是當時台灣少女的寫照。

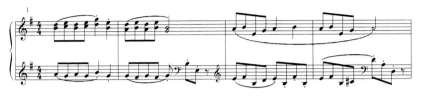

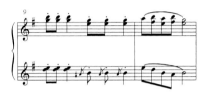

▲ 譜例 6-1

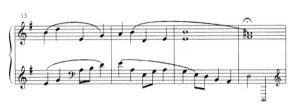

▲ 譜例 6-2

▲ 譜例 6-3

《母揹搖籃》（Cradled on Mamma's Back）

　　降A大調，中板的三段體，開始右手內聲部附點二分音符半音階上所配合左手分解和絃的第二音，是意味著母親揹著搖籃低聲哼唱促使嬰孩睡覺的情景（譜例7-1）。

　　據陳泗治所述，他坐火車從窗外看到在田野中工作的人們，男人努力的做活，女人則負責看小孩和煮點心，為了雙手還能一面工作，所以將嬰孩揹在背上；有的是用長布條裹起來揹，但可能會太熱，且對於嬰孩的呼吸及雙腳都不太好（怕雙腳將來長大走路會成外八字十分不雅），所以讓孩童坐在小籃

靈感的律動

子裡再揹在背上。其實在西方國家也有類似用此種方法將嬰孩揹在背上走，只是材質和設計不同而已。

到了B段，從十七到三十二小節（譜例7-2-1、7-2-2），無論在右手的曲調、內聲部的裝飾音及和聲上和A段均有顯然的對比。這段是形容母親想到自己的辛苦，坎坷的生命以及要扶養這群小孩實在不易，內心發出一種吶喊之聲。但是從三十二小節之後（譜例7-3），又回到A段，只是整個移高八度，這代表著雖然生活辛苦，但想到未來，心中還是充滿愛和希望的。

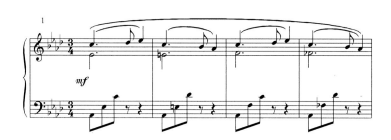

▲ 譜例 7-1

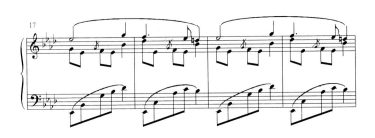

▲ 譜例 7-2-1

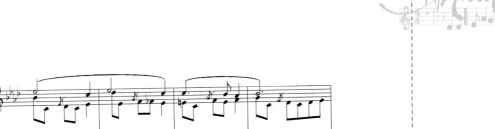

▲ 譜例 7-2-2

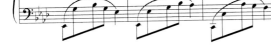

▲ 譜例 7-3

《台灣高山之舞》（Formosa's Highlander's Dance）

這也是一首典型的三段體，調性是B小調，也是寫實的描述，刻畫早期原住民（當時稱之為高山族）在節慶中的手足舞蹈，或拜神祇、或慶豐收等的情景。

一開始是以活潑快樂的節奏和由上而下的音型，上到下，再下到上，如此反覆的奔跑；彈奏時，不要把第一音彈得太重，免得失去了彈性。從一至七小節是一些分解絃加上和聲外音所組成的和聲進行，充滿著熱情的活力，呈現力與美的結合（譜例8-1）。到了第四十五小節就是所謂的B段（譜例8-2），此段速度整個慢下來，右手曲調也分成二部，有一對一答的樣式，加上左手的分解和絃顯得相當柔和優美。而到了五十七及六十小節，作者也標明了速度變化的記號，顯然地是由一個如

同平靜休息的狀態中，再次漸漸地恢復到興奮喜悅的境界，然後加快速度，進入最後的再現部而告終了。在技巧上要注意指法的正確性，才會彈得快又準。

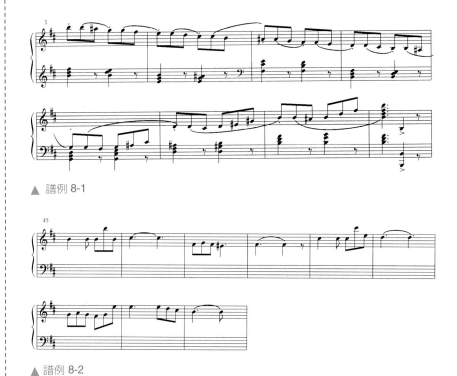

▲ 譜例 8-1

▲ 譜例 8-2

《蟾蜍戲群鴨》（Three Little Ducklings and a Toad）

這是首充滿趣味性的曲子，形容蟾蜍在池塘旁和一群鴨子嬉戲的模樣。雖然是單純的二段體，但因作者想像力的豐富，及作曲手法上的靈巧，將有趣的情景描述得十分生動可愛。此曲也曾分別於一九八一年及一九八二年，被選定為台灣區鋼琴比賽兒童組的指定曲。

　　開始二小節，先以左手出現一長一短的節奏及裝飾音在低音上進行，並持續著貫穿全曲；這是代表著鴨子走路滑稽的模樣（譜例9-1）。接著右手從第三小節，曲調也以此種節奏慢慢地浮現出來，到了B段第十一小節到十五小節（譜例9-2），意味著鴨子們看到一隻蟾蜍，就和牠嬉戲起來了，蟾蜍跳來跳去，鴨子被戲弄得團團轉，後來被搞得疲憊不堪而離去，這時蟾蜍也一聲噗通地跳到池塘裡了（譜例9-3）。

　　在此筆者要特別說明滑奏（Glissando）的彈奏法，提供給學習者做參考，當Glissando在白鍵上時較容易；如果在黑鍵（Black key）時，那就難很多了，在陳泗治的《龍舞》以及《鍵盤上的遊戲》更可窺見。初學者碰到滑奏時常會練到破皮，甚至指甲上方的皮會流血、很痛（譜例9-3），所以當我們彈這些音時，首先要第二、三或三、四手指同時靠夾在一起，彈出第一個開始音後，就順著向右轉的手勢，以手臂放鬆力量自然落到指尖上，這時最重要的是要以手臂為主來帶動手指的音群，而千萬不要壓手指；硬往上拖，那樣一定沒幾次就會破皮受傷。如果就前面所講，只要放鬆落下，稍向右轉，手指彷彿被手臂帶動滑行，而角度也不宜太高或太低，以最輕鬆而自然的感覺，靠著指甲往上移動即可。有時不妨也換個角度試試，抓到自己覺得音色最美、力度適當、柔和且最舒服的感覺就對了。陳泗治說他有次還看到有學生不知是沒看到gliss.術語記號還是看不懂，就乾脆用「彈」的，把它誤以為音階，那真是相差十萬八千里了。

▲ 譜例 9-1

▲ 譜例 9-2

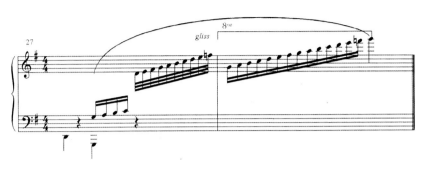

▲ 譜例 9-3

《台灣舞曲》(Formosan Dance)

　　速度為中板，C小調三八拍子的三段體。一開始就出現四連音（譜例10-1），因此在速度的控制上要抓好。開始彈奏前最好在心裡唱出一小節一拍的速度，否則不易掌握此四連音的快慢。據陳泗治表示，這四連音符是他想了好久才想出來的，以表達先用右腳掌在地上往前滑一下，再起步跳起的模樣，所以可不要輕看這四個單音的作用；第五小節再用左腳以同樣的舞步在地上滑一下再以右腳起跳。因此，在前面四小節的最後二音是往上的 G → C，而第八小節的後二音則是往下的G → C（譜例10-1）。

　　接下去的十二小節中，我們不難發現，左右手的音型是由外向內的反向進行，這和前面八小節恰好相反，成為對比。接下來的二十一至二十四以及二十九至三十二小節中（譜例10-2），請注意作者刻意用 及右手 的節奏，並加上重音，這裡是描述舞者在原地兩腳突然先後跳起。（ ）長音代表跳起之後另一腳往後勾的形態，因此，當我們彈奏時也要有同感

的心情，才能表現出這首曲子的變化性。

　而在第二十五到二十八小節及三十二到三十五小節，出現較難彈奏的節奏音型；五十七小節之後到結束，也都以強而有力的節奏，再次將舞曲舞蹈沸騰起來。特別注意在技巧上要切實掌握音的實際長度，保持音不能太早放開，八度音、和絃音都要清清楚楚。踏板上雖然作者都沒有註明，但可想像大致上是每小節更換一次即可。

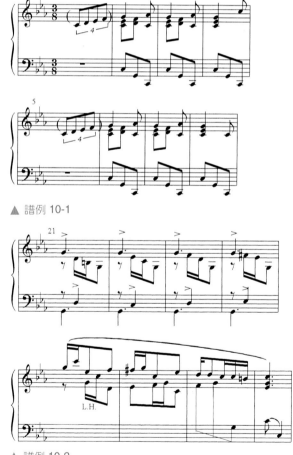

▲ 譜例 10-1

▲ 譜例 10-2

※《降D大調練習曲》（Etude in D-flat Major）

此首練習曲在曲式上打破傳統的手法，以較不拘形式、較自由的方式來譜寫。整曲看來是一首大的三段體，呈示部A段主題以流暢優美的旋律拉開序幕，左手則以分解和絃琶音上下襯托。

一九八二年春，陳泗治特別告訴筆者，他寫此曲的目的是希望能讓人不要以為練習曲都是如此單調、枯燥，相反的，要以演奏的風格來彈。他當時這麼說：

一個好的作品是要經過一段時間的考驗，你所寫出來的東西要讓人想繼續聽下去，而不是聽了一段就好像沒什麼內容而不想再聽了。曲子的進行中所有的和聲進行、曲式結構，要有組織，而非凌亂；常常要有新的意念，讓聽眾覺得很有意思，很新鮮。尤其是難在左手方面，要寫出讓左右手均能平衡發揮，而不是從頭到尾左手只是伴奏的地位而已。雖然有時也會碰到瓶頸，不易下手，覺得什麼都不對，心裡又急又煩。

以最後這一段為例，我一直想不出如何結束才好。結果有一天，我的加拿大老師視奏了這首作品，到最後二小節，居然靈感這麼一閃，就在琴鍵上左右手飛快的拍奏，從最低音到最高音，一下子輕而易舉、乾淨俐落地結束了。我當時大聲的「啊哈！」叫了出來，Amazing！真是奧妙啊！於是趕緊將它記下來，真是太好太高興了。

我從他的口述中，發現這才是作曲者最大的樂趣。

《降D大調練習曲》樂曲型式				
結　構	調　性	速　度	拍　子	較難樂段
大三段體	降D大調	甚緩板	4/4拍	m。33-40 60-71 105-114

※《龍舞》（Dragon Dance）

　　此首曲子從外表看來雖是在六個升記號的調上，其實從頭到尾都是以中國五聲音階中的羽調寫成的。陳泗治利用五個黑鍵音符刻劃出主要主題，結束時也再次回到這五音；整首曲子的重心是在描述台灣民間的節慶，有舞龍、舞獅，家家戶戶喜氣洋洋忙碌著，好不熱鬧的情景。

　　一開始由小聲的單音主題彈出呈現著日出開始的滑奏，前四小節代表從日出破曉時分，以及隨後從遠方傳來的陣陣鑼鼓聲，多樣化的節奏音型配合左手的旋律，相當富有趣味性和鄉土味。

　　筆者深愛這首曲調，因為它雖然簡單，卻令人聽來非常奇特而不單調，而且以左手來演奏，右手來打節奏，更能襯托出那種台灣獨有的鄉土氣息，不過要拿捏得好也不容易，雙手要十分的熟練和有獨立性。有時要以拍打的方式彈奏，手指必須靠緊些，利用手腕自然放鬆的輕拍即可，不必按得很深，這樣反而會失去應有的彈性。

　　從二十二小節開始，陳校長故意將前面和絃音改用十六分音符加上一些和聲外音，分別在高音黑鍵上奔放著上下流動，

這時也不要刻意地彈得太重，只要稍利用手腕左右滑動式的碰觸即可。到了二十七小節開始，突然進入B段的第二主題，這時左手出現強而有力的節奏，這是表現舞龍的動作正要開始，大鑼大鼓之聲響徹雲霄，鞭炮聲不絕於耳，人潮都圍攏過來，聚精會神的看著這場精彩的表演。

中段部份用來形容舞獅的腳步，往上一趨一抬，大大的步伐，加上身體和手勢操作龍頭、龍身的力道的種種情景。陳泗治善於運用想像力，細心的將它們一一刻劃出來；當你知道了這種意境後，再來彈奏就不難抓住其中味道了，否則若是隨隨便便彈「音」而已，那真是糟蹋了作者的用心。末了是形容黃昏太陽漸漸下山，一切的忙碌活動也漸告終止。

這首《龍舞》可說是極受歡迎的曲子，筆者經常會安排在國內外的演奏曲目，或是「安可」曲子上，效果很好，尤其外國人更是反應極佳；它也曾在一九八六年被選定為青少年組鋼琴比賽用曲。筆者深深覺得我們應該多多鼓勵在不同場合，無論是比賽、演奏曲目都能採用一些國人作品，好好推廣介紹給國內外的愛樂者，促其瞭解我們自己的文化及特色，這才是對於國內作曲家最大的鼓勵和支持。

《龍　舞》樂曲型式				
結　構	調　性	速　度	拍　子	較　難　樂　段
Introduction+A +B+C+Coda	升 D 小調	中　板	4/4拍	m。10-24 29-47 49-58

※《淡水幻想曲》(Fantasie-Tansui)

　　陳泗治自幼於淡水成長，中學時代也受教於淡水，自日本留學回國後，直到退休還是服務於淡水，因此淡水可說是伴隨著陳泗治的一生，那種情懷是密不可分的。而這首幻想曲是陳泗治最早期的作品之一，當時他才二十七歲（1938年），也正好是結婚的那一年。

　　陳泗治述說起舊日淡水的景色：

　　當時的淡水河畔綠草如茵，一旁緊鄰淡水小鎮，民風樸實，大人、小孩經常在夕陽之下至淡水河邊欣賞日落美景，小孩更是在草地上玩耍；大夥放下一天的勞碌，來到這自然的懷

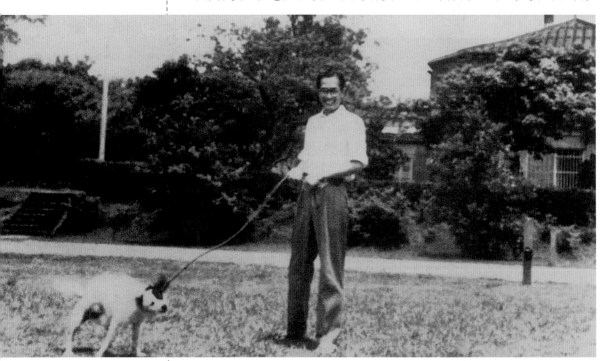

▲ 在1910年建造的婦學堂——「婦女義塾」前遛狗。

抱中，想著，想著，不時發出會心的微笑，淡水呀淡水……。

從陳校長的回憶，再看看今日淡水河，今非昔也，就連河裡的魚蝦也不復存在了，真叫人感慨萬千。

能體會它，才能達到那種優美的境界。譬如一開始在低音部的音域當中形容寂靜的夜晚；到了破曉時分，各式各樣的水鳥傾巢而出，發出喜悅的啼叫聲，打破黎明的寧靜，鳥兒們揮動翅膀在空中翱翔，麻雀跳躍著，大地彷彿甦醒了起來。到了中午，有些人躺在樹下乘涼，享受花草香的微風。到了第五十一小節再現部又開始，直到七十一小節，從它的音型、演奏的手勢，都在形容傍晚淡水最美的日落景色；想想徐徐的海風吹在臉頰上，多麼逍遙，多麼自在啊！

《淡水幻想曲》樂曲型式				
結　構	調　性	速　度	拍　子	較　難　樂　段
序+A+插句+ B+插句+A+C+ 尾奏的自由形式	B小調	行　板	4/4拍	m。21-25 71-105

※《幽谷——阿美狂想曲》
（ Deep Valley — Amis Rhapsody ）

此曲背景是在描寫深山幽谷中傳出的鐘聲，原住民阿美族載歌載舞的歡樂高唱：「嘿！喲，嘿！喲……」，高潮迭起，刻劃出天性樂觀、喜愛音樂的原住民面貌。

一開始陳泗治就採用完全四度、五度組合而成的和絃，配

合左手大二度以及高八度的降A音的不協和音程，以形成很微妙的深山古廟之鐘聲，偶而微微聽到木魚和大鑼聲，相映成趣。前面二十二小節是為導奏，接著進入中庸的快板（第一主題），從二十三小節開始，低音部還是採用如同開始的四、五度，以很規律的節奏呈現出原住民阿美族在舞蹈中的腳步；四小節之後，接著聽到他們口裡大聲有力的吶喊：「嘿喲！嘿喲！嘿喲！」因此漸漸地加快更為緊湊，以大切分及附點、長短音以增加「力」的美感。

在這當中，作者在右手上則以高低相差四個八度的旋律，使兩手交叉彈奏的樂句互相呼應；到了第十九小節之後，無論在節奏、和聲、速度以及力度上都明顯有漸強、漸厚重之感，加上他利用連續切分音的節奏以增加那種迫切性的急促感；此段最後以長的裝飾音（tr.-）暫停於A音上。

接著四小節的過門，轉到D大調出現第二主題，陳

▲「宗教」與「台灣」是陳泗治的創作動力。

泗治這時以相當不同的手法，左右手均利用五度、六度所結合的音程配合內外聲部，彈出優美的曲調。這一段當中的曲調並非僅在一手彈奏，而是靠著力度的恰當控制、上下銜接而成，加上踏瓣的適當配合，才能連貫得宜，否則容易出現斷層，失去線條的美感。由於陳泗治本身就是鋼琴家，所以相當重視演奏者本身肢體語言的美感，尤其彈奏時無論手勢、身體，在視覺上都要能帶動觀眾進入其音樂領域中，這一點是他特別強調的。

此後，從五十七小節進入第三個主題，左手以平靜安詳的八分音符分和絃慢慢進入高低不同音域和切分音、三連音等不同節奏音型的和絃；此段形容這些性情和善的原住民，訴說他們的心聲。到了九十三小節，作者不採用小節線，讓演奏者能以自己的想像空間自由發揮，彷彿翱翔於天空的飛鳥。

《幽谷——阿美狂想曲》樂曲型式

結　構	調　性	速　度	拍　子	較難樂段
序+A+B+C+插句+C'+插句+D的自由形式	A小調－B小調降D大調	小行板－中庸的快板－行板－小快板	4/4拍－6/8拍	m。51-54 60-71 101-117 136-153

※ 《回憶》（Memories）

此曲以降D大調為主軸，持續的慢板，六八拍子，以三段體呈現。伴奏大多以切分音來彈奏，更襯托出旋律的美感。

《回　憶》樂曲型式				
結　構	調　性	速　度	拍　子	較難樂段
A+B+A' 三段體	降D大調-F小調	持續的慢板	6/8拍	m。21-26 29-36 37-48

※《十首前奏曲──鍵盤上的遊戲》
（Ten Preludes ─ Playful Keyboard）

這是始終以同樣主旋律貫穿全曲的作品，而每曲均用不同的手法、不同的風格，以呈現不同的演奏技巧來創作。雖是一種變奏曲式，但卻可單獨成立，也可選擇性的來彈，以展現不同的演奏法和風格。最主要是鍵盤上各式各樣的演奏風格、技巧和肢體語言等等，作者期盼彈奏者能以輕鬆自然的心情，猶如遊戲般的樂趣來演奏。此曲之所以被稱為《鍵盤上的遊戲》，顧名思義即是指手指在鍵盤上「play, play」（玩一玩）而已！

陳泗治校長告訴筆者，在彈奏時要靠著豐富的想像力，將每首不同的作曲手法想像成不同的情景和意境，再利用不同的樂器來表達，千萬不要有拘束感，尤其是彈奏的手勢、臉部表情等肢體語言，都要適當自然地呈現出來，才能帶給觀眾有那種樂趣、很Easy（輕鬆）的感覺。

剛開始由左手低音緩慢的彈奏，意謂著從遠處傳來大鑼的聲響，此時暗示著古廟和尚唸經的情景；接著利用二度加上四

度或五度音程所結合的和絃，產生出來如同敲打木魚所奏出的音響效果，漸漸再回到原點的音上。因此，這段完全在描述和尚在廟宇中，手拿著佛珠，邊打木魚邊唸經的模樣。

值得一提的是，在第六號前奏曲左上方，陳泗治標示出Scherzo（詼諧地），由此可想，彈奏者從頭到尾都必須以如此的心情演奏，切勿太呆板的觸鍵，兩手在黑鍵上如同玩弄音符般快樂的遊戲，快速奔馳，而曲調當然還是以左手為主。彈奏的感覺猶如在彈中國樂器──古箏一般，想像那種音色，僅用右手單手手指4.3.2.1.快速向內勾的彈法，且以自由些的速度，彷彿聽到由遠方隨風傳來的古箏音色，非常透明的色彩，漸強、漸快、再進入高潮，並強而有力地從下而上，忽然間停滯於最高點的降E主音上！作者並要求演奏者

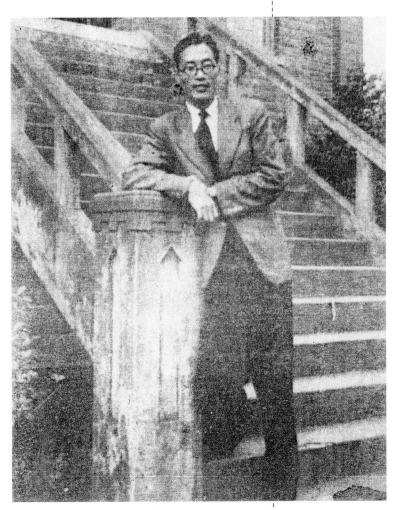

▲ 陳泗治在淡水教會前的台階留影。

此時絕不可將手鬆懈下來，並要暫停呼吸，連手勢也瞬間停留在延長記號上，令人有股強烈的震撼性。

而最後一段的終曲，一看便知道，陳泗治首先以強而有力的音量，來表達那種雄偉磅礴的氣勢；到了第五小節後，突然轉以大膽的作風，刻劃出演奏家的精神和偉大的氣勢。他特別強調，要以膽大心細的演奏家風格，而非做作，以出自內心的熱情來演奏；這時，彈奏者必須在心裡想到各種樂器，如古箏、揚琴、琵琶等不同的音色以自由奔放的速度由弱到強，高低飛馳……，最後雙手則在黑鍵上用Glissando（滑奏）到最高和最低音，強而有力的結束。

《十首前奏曲──鍵盤上的遊戲》樂曲型式				
結　構	調　性	速　度	拍　子	較難樂段
十段可獨立的變奏曲式	降E小調	中－快－快－中－中諧諧的快－中－小快－中－行板	2/2、4/4 2/4、6/8 2/4等 多種拍	m。3，4，6，10等段

翱翔音符的天空

陳泗治年表

年代	大事紀
1911年	◎ 4月14日生於台北士林街社子三角埔，父親陳應麟（前清秀才）、母親李罔。
1917年（6歲）	◎ 入國民小學（六年制）。
1923年（12歲）	◎ 進入淡水中學校（今淡江中學）就讀。
1924年（13歲）	◎ 在校期間，接受加拿大宣教師吳威廉牧師娘的鋼琴啓蒙，開始接觸音樂。
1928年（17歲）	◎ 畢業於淡水中學校。
1929年（18歲）	◎ 於大稻埕長老教會，接受張金坡牧師洗禮。
1930年（19歲）	◎ 進入台北神學校（四年制），即今台灣神學院，隨德明利姑娘學習鋼琴。
1934年（23歲）	◎ 畢業於台灣神學院。 ◎ 4月赴日本就讀東京神學大學，並從上野大學木崗英三郎教授習作曲。 ◎ 暑假和旅日留學生組「鄉土訪問音樂團」，回台巡迴各地舉行音樂會，並任該團伴奏。
1935年（24歲）	◎ 暑假回國，參與新竹台中大地震救災義演。
1936年（25歲）	◎ 在日本伊豆半島完成畢業作《上帝的羔羊》清唱劇。
1937年（26歲）	◎ 任台北士林長老教會傳道師。（~1947年）
1938年（27歲）	◎ 與劉阿秀牧師次女劉淡梅結婚。 ◎ 完成合唱曲《如鹿欣慕溪水》、鋼琴曲《淡水幻想曲》。
1939年（28歲）	◎ 完成鋼琴曲《台灣素描》。
1942年（31歲）	◎ 首次發表清唱劇《上帝的羔羊》，由雙連、萬華、大稻埕三個教會詩班聯合組成「三一聖詠團」在台北中山堂演出，並親自指揮。
1943年（32歲）	◎ 清唱劇《上帝的羔羊》於台北中山教會演出，呂泉生擔任獨唱。
1946年（35歲）	◎ 任「台灣文化協進會」音樂委員會委員。 ◎ 完成合唱曲《台灣光復紀念歌》。
1947年（36歲）	◎ 任純德女子學校音樂老師（二年），並和德明利姑娘創辦音樂科。 ◎ 完成鋼琴曲《回憶》。
1952年（41歲）	◎ 出任純德女子學校校長。

年代	大事紀
1955年（44歲）	◎ 出任純德女子學校和淡水中學校合併後的淡江中學校長。
1957年（46歲）	◎ 赴加拿大多倫多皇家音樂院，隨 Dr. Oskar Morawetz 學習作曲。
1958年（47歲）	◎ 受台灣基督長老教會總會委派，和德明利老師及其他教會音樂家編輯長老教會聖詩。 ◎ 完成鋼琴曲《降D大調練習曲》及《龍舞》。 ◎ 完成合唱曲《上帝愛世人》。
1964年（53歲）	◎ 編輯完成「台灣基督長老教會聖詩」五百餘首的鉅作。
1965年（54歲）	◎ 完成《基督教在台宣教百週年紀念歌》。
1966年（55歲）	◎ 在淡江中學校長任內受封為牧師。
1976年（65歲）	◎ 完成合唱曲《讚美主極大恩賜》。
1977年（66歲）	◎ 完成鋼琴三重奏《嬉遊曲》。
1978年（67歲）	◎ 完成鋼琴曲《幽谷——阿美狂想曲》。
1980年（69歲）	◎ 完成鋼琴曲《十首前奏曲——鍵盤上的遊戲》。
1981年（70歲）	◎ 1月23日退休，赴美國定居。
1989年（78歲）	◎ 在美國加州成立Anahcim教會。
1992年（81歲）	◎ 9月23日與世長辭。 ◎ 9月27日安葬於美國加州之Pacific View Memorial Park, New Port Beach。

創作的軌跡

陳泗治作品一覽表

合唱曲

曲名	完成年代	首演紀錄	出版紀錄	備註
《上帝的羔羊》	1936年	1939年5月1日／日本伊豆半島	亞洲作曲家聯盟總會	
《如鹿欣慕溪水》	1938年	1940年11月13日／台南	亞洲作曲家聯盟總會	
《台灣光復紀念歌》	1946年	1946年3月1日／台北	亞洲作曲家聯盟總會	＊1959年3月1日於加拿大多倫多演出
《上帝愛世人》	1958年	加拿大多倫多	亞洲作曲家聯盟總會	
《咱人生命無定著》《在主內無分東西》《讚美頌》《西面頌》	1964年	淡水		＊收錄於基督教長老教會聖詩
《基督教在台宣教百週年紀念歌》	1965年	1965年3月1日／台北		＊受託基督教長老教會總會而作
《讚美主極大恩賜》	1976年	淡水		

鋼琴曲

曲名	完成年代	首演紀錄	出版紀錄	備註
《淡水幻想曲》	1938年	1938年3月21日／淡水	亞洲作曲家聯盟總會	
《台灣素描》	1939年	1941年5月2日／士林	亞洲作曲家聯盟總會	＊鋼琴曲集 ＊分別於1987、1995、1999年被選為全國音樂比賽指定曲
《父親與我》	1945年	1946年6月1日／淡水	不詳	
《回憶》	1947年	1952年2月4日／士林	亞洲作曲家聯盟總會	

《夜曲》	1950年	1955年8月8日／淡水	亞洲作曲家聯盟總會	
《降D大調練習曲》	1958年	1959年3月1日／加拿大多倫多	亞洲作曲家聯盟總會	
《龍舞》	1958年	1959年3月1日／加拿大多倫多	亞洲作曲家聯盟總會	＊1992年被選為全國音樂比賽指定曲
《幽谷——阿美狂想曲》	1978年	1980年5月7日／台北國父紀念館	亞洲作曲家聯盟總會	
《十首前奏曲——鍵盤上的遊戲》	1980年	1987年2月27日／台北	亞洲作曲家聯盟總會	

聲 樂 曲				
曲名	完成年代	首演紀錄	出版紀錄	備註
《逝去的悲傷歲月》	1953年	1955年7月13日／淡水長老教會	亞洲作曲家聯盟總會	

室 內 樂				
曲名	完成年代	首演紀錄	出版紀錄	備註
《嬉遊曲》	1977年	1989年9月1日／台北國家音樂廳	亞洲作曲家聯盟總會	＊鋼琴三重奏 ＊由台灣絃樂三重奏擔綱演奏

for
Piano Solo
by
Su-ti Chen

Taiwan Sketches
by
Chen Su-ti

陳泗治作曲

陳泗治親筆信函

Dear 甫見：

　　謝々你的Invitation.你的Recital必定是很成功的.有 主的祝福 和你的成熟而成的performance 當晚的聽眾一定受到很大.很深刻的感動的.很可惜我不能在場!! 希望在最近將來有机会.

　　現在有兩件事要徵求你的意見和同意：

1). 你說五月四日至八日会在我们这辺.是否五月六日(Sun)能在我们的Tustin教会做礼拜(10.30~11.30)中發後1点30分""開始開你的Recital? 曲由你作決定.大约60分鈡.你可从你的畢業Recital中選二、曲.我还希望你吹 吹奏我的迷谷(Deep Valley)又以外可能簡單易彈的小曲亦可以.是由教会主辦.你若同意的話.我就会在長執会提出而研究更具体的辦法出来.請你告訴我.你的意見.

(不是我的曲) ←

2). 我收到吕泉生先生的来信說.在台北一家唱片公司要把我的曲錄音製在唱片.叫我把我的樂譜寄(全部)给唱片公司 以資準備製片.吕先生叫我直接和該公司連络.地址是.北平東路二巷二...獅谷唱片公司.黄村...若是这家公司是可靠的要要求版稅奏每.必須...才可以.这当然.就是...有给吕先生回信是要...才想告訴他们的.我...因此你亦可直接和他...才開始工作.若由你...

你以前大部份的都弹過.若再温習一下就可以.不過"絕版本"的 Dflat Etude 和 Fantasia ─ Tamsui, 可能須要時間練習它. 这我们見面時可以談々!　 你是否願意接受这工作呢？請来告訴我好不好？

我最近工作比較忙碌.但是有事可忙是比无事可做好多了! 幸而当美国不景气失業者那麼多的時候.我就得到一些工作.真感謝 主的恩恵.⋯⋯ 我的身体亦很好.

　　請一齊感謝 主.
　　　很羡慕你们就回台湾!
　　　我的心好想回去呀!!

　　願 能早日相見. 主恩同在

　　　　　yours
　　　　　Su-ti.
　　　　　四月廿三日 1984

P.S. 吕泉生先生的地址是：
　　　台北市天母東路22巷21号2F,

陳 泗 治 媒 體 報 導

標題	日期	媒體	作者
〈陳泗治為神獻身音樂〉	1990年9月7日	《中國時報》	
〈台灣第一代音樂家的啓蒙師 把生命遺忘在台灣的音樂天使──德姑娘〉	1992年6月13日	《中國時報》	
〈台灣的女兒──德姑娘〉	1992年6月13日	《自立早報》	
〈《台灣光復節歌》是他寫的──台灣第一代本土音樂家陳泗治〉	1992年11月14日	《中國時報》	
〈淡江中學為老校長陳泗治舉行追思禮拜〉	1992年11月14日	《中國時報》	
〈他把一生給音樂、宗教、學生〉	1992年11月14日	《中國時報》寶島版	林耀堂
〈台灣第一代本土音樂家──陳泗治〉	1995年10月31日	《中國時報》寶島版	觀　子
〈啊！淡江，美哉淡江〉	1998年9月3日	《美國台灣公論報》	陳　隆
〈思念──一代恩師〉	1998年9月12日	《北美台灣公論報》	林焜雄
〈淡中陳泗治校長作曲發表會──傑出校友卓甫見、洪榮宏共襄盛舉〉	1998年9月19日	《美國新亞週報》	
〈舊情綿綿憶淡水〉	1998年9月19日	《美國太平洋時報》	姚聰榮（現任淡江中學校長）
〈陳泗治作品發表會〉	1998年9月19日	《美國加州新亞週報》	
〈舊情綿綿憶淡水專輯〉	1998年9月24日	《美國太平洋時報》	
〈春風化雨三十五年──一代大師恩無限〉	1998年9月24日	《美國太平洋時報》	
〈啊！淡江，美哉淡江〉	1998年9月24日	《美國太平洋時報》	

▲ 報刊雜誌所刊登陳泗治的報導。

眞誠與愛的音樂家

馬水龍 （作曲家）

　　國內一般人，甚至音樂界所認識的陳泗治先生，是一位台灣作曲家、鋼琴家，其實他也是一位令人敬愛的教育家和牧師。他一生致力於音樂創作、演奏、教育，對台灣音樂文化的耕耘不遺餘力，是一位令人尊崇的長者。他嚴以律己、寬以待人，時時刻刻用智慧點燃光與熱，給予他周遭的人；他用愛融化了冷酷的人間事，也溫暖了這人世間。相信只要認識他、與他相處的人，一定會與我同感，體會到什麼是眞誠與愛的關懷。

　　一九七九年，我從台灣搬到南加州橘郡的爾灣市後，不久就與住在隔壁塔斯汀市（Tustin）的前淡江中學校長陳泗治相識，我認識他主要是因為一九八二年蕭泰然與許丕龍在橘郡水晶大教堂舉行盛大的三千人音樂會，其中有三首是陳泗治先生的作品。這是我生平第一次聽到陳泗治的作品，覺得他的風格很像江文也，但是比江文也更有台灣味，因為除了留學日本與加拿大那段日子，以及晚年退休來美國之外，他一生都留在台灣，奉獻給台灣的音樂與教育的發展，不像江文也四歲就離開故鄉三芝，二十四歲返台巡迴演出，其他時間都待在日本與中國，他的作品自然就比較缺乏台灣味。雖然陳泗治客死美國異鄉，江文也在中國去世，但在內心深處，他們都代表了台灣最優秀的人文傳統與人文精神，並以身為台灣人而自豪。

　　每一次台灣的音樂家來美作客，我都很自然的會帶他們去見陳泗治這位長輩，平常他似乎頗為嚴肅，但一談起音樂，就變得幽默風趣起來，而且充滿了甜蜜的回憶，例如一九三四年，楊肇嘉率領旅日台灣音樂家返鄉音樂團巡迴全

台，是當年的一大盛事，其中江文也、陳泗治、高慈美、林秋錦等人都是台柱人物。談起這段往事，陳泗治就返老還童，眉飛色舞，重新恢復生命的活力。記得我曾分別與郭芝苑、蕭泰然去見他，每一次都是愉快的歡聚，並增加我對台灣音樂的瞭解。

雖然他本身是非常虔誠的基督徒，但是在他三十五年淡江中學校長任內，他把人文精神貫注到淡江中學的教育體系中，使淡江中學變成充滿人文傳統的學校，作育無數的英才，名畫家吳炫三與名音樂家卓甫見都是他的高足。

他的一生也創造了不少的台灣第一：他是第一個留學加拿大的台灣音樂家，第一位在電台演出貝多芬《熱情鋼琴奏鳴曲》的台灣鋼琴家，第一位在台灣本土寫出最多鋼琴作品的台灣音樂家（江文也的作品都在異國完成），也主編了第一部台英雙語聖詩給台語教會吟唱。他不僅是教育家、音樂家，同時也是語言學家，他曾說只要讓他做教育部長，不用三個月，保證所有學生都會講台語；他平常做人很謙虛，但對母語的教育，他卻充滿自信。

陳泗治先生不但充滿台灣人的氣質，也有受日本教育影響的謙恭有禮，更有歐美的紳士風度；他融合了台灣、日本、歐美文化的優點於一身，可以說是人格上接近完美的人。晚年他過著安貧樂道、與世無爭的退休生活，除了偶爾傳道與教琴外，他都奉獻於台英雙語聖詩的編輯上，雖然晚年他都生活在異國，但在心靈上，他一刻也沒有離開過他的故鄉——台灣。在他簡單隆重的葬禮上，蕭泰然與我一起出席了，典禮中以他自己最喜歡的三首曲子陪伴他走上天國之路。

我每次見到他，都會鼓勵他寫回憶錄，他的內心似乎也很想寫，可是他說他中文寫不好，用日文寫大家又看不懂，直到他去世前半年，他才決定用教會羅馬字寫，但已經太遲了，最後，他洗腎的虛弱身體，已經無法完成他的「回

憶錄」之夢。我特別高興陳泗治先生的高足——鋼琴家卓甫見完成了他老師未能完成的夢。我曾經與陳泗治先生一起欣賞過卓甫見教授在舊金山音樂學院畢業後，於南加州的一場精彩的返國服務紀念音樂會，那場音樂會是由陳泗治校長催生的；他那天特別的高興，一方面是因為卓甫見很完美地詮譯他的作品，另一方面是他認為卓甫見是他最優秀的接棒者。他要返國服務，作育英才，讓陳校長覺得彷彿卓甫見就是他的分身。

　　陳泗治先生確實是一位音樂哲人；希望他所代表的台灣精神能永恆地傳承下去；同時，更希望他那充滿台灣味的優美音樂，能為廣大的青年學子與社會大眾所欣賞。

部份內容節錄於《台灣音樂哲人——陳泗治》，台北，望春風文化，2001年9月，頁8。

提拔後生，努力作育英才

蕭泰然（作曲家）

　　一九三〇年代台灣音樂界的前輩，他們以拓荒者的精神為台灣這塊土地撒下寶貴的音符，經過半世紀多的耕耘與栽培，終於在這寶島上出現許多優秀的後輩：名小提琴家林昭亮、胡乃元、陳慕融；鋼琴家陳毓襄；大提琴家范雅志、歐逸青等等，不勝枚舉。他們有如一朵朵的花蕊，展現出他們一流的水準與芬芳，足以傲視國際樂壇。

　　陳泗治校長和江文也先生是同一時期的優秀前輩，皆在鋼琴和作曲上留下無數珍貴的作品。陳校長是教育家，也是牧師，更是鋼琴家兼作曲家。他擔任淡水中學校長期間，也許我正在留日進修，或是回國後忙於演奏與教學，在台灣時竟然無緣跟陳校長學習或共事。直到一九八三年間，那時我們都移民來美國加州，在北美洲台灣教會聯盟主席丁昭昇先生的推動下，為了移民來美國的第二代能有一本台英雙語聖詩，以期保存母語根植第二代，而邀請了九位編輯委員（恕我敬稱省略）：陳泗治、鄭錦榮、許斌碩、高集樂、駱維道、蕭泰然、李奎然、戴俊男、楊建民，其中六位除了有音樂專長之外，也兼備牧師身份的神學素養，另外三位均為一時之選的作曲家；陳校長以其卓越的領導才華，擔任編輯主委的任務。各位同工，不分東西南北，甚至遠至舊金山（San Francisco）的鄭牧師，以他的高齡不辭辛勞地每週往返 L. A.，風雨無阻。二年後，這本北美聖詩如期出版。這當中經歷多少辛酸血汗，誠如一首有名的黑人靈歌云：「No body knows the troubles I see. No body knows but Jesus.」（沒有人知曉我所見到的難題，惟有上帝明瞭。）也許可用來印證當時陳泗治校長和我們同工的心境吧！

雖然陳校長有其獨特的個性，但仍然是一位非常謙虛的人。他雖爲編輯主委的身份，並沒有大量推出自己的作品，相反地極力推薦駱維道、李奎然和我的作品編入北美聖詩中，他自己則一首也沒有提出。回顧現行台灣基督長老教會總會所發行的聖詩中，早就有四首名列：二三三《咱人生命無定著》及四四三《在主內無分東西》，以上二首均爲陳泗治配和聲；又五一七《讚美頌》及五一八《西面頌》，正是陳校長的創作。

　　從這件事，我們看到他那熱心提拔後生、努力作育英才的樹人精神，眞是值得我們來學習。

原載於《台灣音樂哲人——陳泗治》，台北，望春風文化，2001年9月，頁6。

一個偉大的完人

呂泉生　（台灣資深音樂家／榮星兒童合唱團創辦人）

　　憶起一九四三年，陳泗治先生為我作媒。我和內人於十一月三日訂婚，翌年一月十五日在台灣神學院（中山北路台泥舊址）舉行婚禮；其後我和陳泗治先生常在一起上廣播節目或開音樂會，都是他伴奏，我獨唱。

　　一九四三年，陳先生作一曲《上帝的羔羊》，採用聖經「行洗禮約翰」的故事為題材，寫得很動聽。可惜他把約翰的聲部以男高音來唱，最高音高到降B，以當時台灣的水準，在日本人、本島人（台灣人）的聲樂人才中，找不到適合的人來唱；於是我建議改為男中音獨唱，全部移調，最高音一點G音；譜改好後，他邀我唱約翰獨唱的部份。這是台灣有史以來，第一首兼有獨唱與合唱的聖樂。

　　同年十二月二十三日晚上七點三十分，在聖公會教會（今中山基督長老教會）舉行音樂禮拜時發表演唱，由作曲家本人指揮，我擔任獨唱，三一合唱團合唱，卓連約先生擔任風琴伴奏。

　　當時台灣全島，晚上為防美國軍機空襲，施行燈火管制；而台北市的管制最嚴格，禮拜堂所有窗戶全用黑布遮掩，以免洩漏光線。當晚整個禮拜堂坐滿了人，連走道也是滿滿的，雖是十二月天，裡面也熱燥得非開電扇不可；禮拜堂的管理員說，從未見過聽眾如此爆滿。合唱團站在下面，我站在該堂特殊設計的半壁上，演唱的效果很好，聽眾（五分之四的日本人）都激動得大叫「安可！」而音樂禮拜時，通常不叫安可的。

　　光復後，我在台灣廣播電台期間，把《上帝的羔羊》翻譯為中文歌詞廣播播送；一九八九年亞洲作曲聯盟中華民國總會，在國家音樂廳為陳泗治舉行一

場他的作品音樂會，再演唱一次。日據時期，他與日人創辦YMCA（基督教青年會），有很好的交流；他曾推薦小提琴家翁榮茂先生，由YMCA為他舉辦小提琴獨奏會。一九四三年一月，YMCA為我舉辦一場宗教歌曲的獨唱會，也全是由陳泗治先生安排。

一九八一年，他卸任淡江中學的校長職務，赴美定居洛城。每年我赴美探親，總會順道探視他，並問他有沒有新作。九二年初，我也在洛城住了下來，原本計畫與他多做心靈的交流，沒想到只見了二次面，就得送他上山頭！

陳先生曾任職老師及校長，計有三十五年之久。以藝術家而言，他確實有演奏、創作的天賦；以宗教家而言，在教會裡、家庭裡，他以愛來引導教友、家人；以教育家而言，三十多年來，他深受青年學子的敬愛；真的是可以「完人」來尊稱他。這位偉大的完人於一九九二年九月二十七日下午二時，在五百多位他的學生、教友、親友的哀惜懷思禮拜中，送他到所要抵達的上帝國土。

原載於《台灣音樂哲人──陳泗治》，台北，望春風文化，2001年9月，頁50。

他每一首樂曲都深富感情

高慈美 （資深音樂家／台北師大音樂系鋼琴教授）

回憶從前，因我的姊姊就讀淡水女學校，加上我的先生李超然，也是陳泗治先生在淡水中學的學長，因此我很早就認識泗治先生。那時我的姊夫洪雅烈很有才氣，常常彈奏《甜蜜的變奏曲》，深得泗治先生的欣賞。泗治先生和我家人常有往來，並常彈奏他的新曲給我們聽，大家一起交換心得。

泗治先生的作品雖然不多，但我深深覺得，他的每一首作品都深富感情；尤其是對台灣這塊土地的情感，和對人的眞情，都可以清楚感受得到。此外，他實在很疼學生，無論是平地或原住民學生，都視如己出；尤其對家庭有困難的學生，更是照顧得非常周到。

記得有一次，偶然遇見一位叫做高約拿的友人，曾任北二女（今中山女高）教師。他因為健康很差，日漸虛弱，而當時醫藥又非常缺乏，泗治先生獲悉，就邀蔡培火、林獻堂、林秋錦、高金花、林辰木等好友和我，為高約拿舉辦一場募款音樂會。後來泗治先生也和江文也等人，一同為台灣大地震的賑災募款，舉辦多場音樂會，各界響應非常熱烈，這也是一段佳話。

泗治先生退休後，我和先生曾去洛杉磯探望他，那時他的健康已經不如從前，又住在一間小小的公寓，和夫人過著簡樸的生活。下樓時，我和我先生都流下不捨和感傷的眼淚，心想：這大概是我們最後一次相會了。

回憶過去，我覺得泗治先生實在是台灣音樂界的導師、拓荒者，也是一位愛神愛人的長者；並由對神的愛，傳播愛人的種子；他的行誼眞是令人無限懷念。

原載於《台灣音樂哲人——陳泗治》，台北，望春風文化，2001年9月，頁52。

在我的音樂裡，沒有「馬馬虎虎」四個字

詹懷德 （鋼琴教授／淡江中學董事）

　　我與陳泗治校長有些淵源。因我的母親陳信貞女士和陳校長夫人是結拜姊妹，而我的父親和陳校長也是知己的朋友，所以兩家猶如一家親。

　　記得我父母訂婚時，陳校長結識我的母親，因為兩人都是音樂愛好者，而且都姓陳，於是就拜我母親為乾姊，因此我都稱呼陳校長夫人為阿姑（台語）。

　　陳校長是我父親的好友，因父親早逝，陳校長待我如同父親那麼親切，也是我的恩人。雖然如此，他還是有非常嚴格的一面，要求非常仔細。譬如教我彈琴時，就常引用他的老師吳威廉牧師娘的話說：「在我的音樂裡，沒有『馬馬虎虎』這四個字。」有時我彈錯了，他說：「Once more！」我再彈錯，他就會拍桌子，甚至站起來罵。這也是他做人處事的原則：律己甚嚴、一絲不苟。

　　他給人的印象較為嚴肅，但也有風趣的一面。記得有一次，他請一位學生到他家裡拿件東西，吩咐說：「請你到我家，向那位『煮飯的』拿東西，她就會拿給你。」結果，那位學生空手回來：「報告校長，我去了，但是東張西望就是找不到『煮飯的』，只看到師母一人而已。」讓校長笑個不停。

　　陳校長因為太投入學校教育，對家庭較為忽略。他的孩子小時候經常抱怨：「爸爸比較疼學生，勝於自己的小孩。」還好，校長娘非常賢慧，很勤勞，一面教幼稚園，一面扶養子女，真是了不起。

原載於《台灣音樂哲人——陳泗治》，台北，望春風文化，2001年9月，頁60。

說明：陳信貞女士為著名的台灣資深音樂家，造就無數音樂人才，如呂泉生即是其得意門生。

從他的身上，見證基督的愛

劉煥基、何秀鳳伉儷 （前淡江中學體育組長；英文老師／學宿舍監）

我們兩人就身份來說，因為劉煥基是陳校長太太的弟弟，所以於公於私，與陳校長關係密切，對他的生平，也略有一些了解。

陳校長的父親是前清秀才，雖然如此，因為日本統治台灣，所以陳家並沒有做大官賺大錢的富裕家境。當時陳家住在士林社子，那裡有不少秀才，有些是武的，有些是文的，陳父則是一位文秀才，以書香傳家。

陳校長有五個兄弟，姐妹自小送給別人（當時的社會背景），因此不清楚共有幾人，只知道他的輩分排行老三。他是個非常孝順的孩子，由於出自文人家庭，加上家教甚嚴，也就培養出他那種文質彬彬的氣質。

因此，陳泗治十二、三歲時，陳父就送他到廈門讀書，聽說他不習慣，常常日夜哭泣，所以又送回來。當時台灣公立學校的入學考，一般都在三月，不像現在是七、八月；他回台時，因為所有的學校已經開學，有一位牧師就介紹他到淡水讀書。淡水中學畢業後，陳泗治繼續讀台北神學校；畢業後，赴日本留學。一九三六年，他完成清唱劇《上帝的羔羊》，但首次發表卻是在好幾年後，一九四二年才在台北中山堂演出，當時動員了雙連、大稻埕、萬華三個教會詩班，組成「三一聖詠團」，由他親自指揮；次年在台北中山教會演出時，還由呂泉生擔任獨唱。

陳泗治回國後，一面傳道，一面教書，非常辛苦。一九三七年，任台北士林長老教會傳道師（至一九四七年）；一九五五年，出任淡江中學校長，直到一九八一年才退休。陳泗治擔任校長期間，付出他一生最寶貴精華的時光，他始終都以「服務」、「犧牲」為治校的原則，特別是重質不重量；剛開始財務非

常吃緊，他勇於重任一肩挑，所有的教職員也都盡心盡力。至於他自己的作曲、練琴時間，幾乎都從深夜才開始。不過，因為校方的財力一直不寬裕，所以要求教職員都得節流，能省則省；另一方面，又不肯隨便調高學費，怕增加學生負擔，有的員工心有不平，就告到校董會。記得在一次北部大會中，一位身兼董事的牧師當面問他：「為什麼我們淡江中學一直沒有退職制度？教職員工的保障何在？如何讓他們無後顧之憂？」這番話，對年已七十多歲的老校長來講，真是心如刀割。他說：「我一生都以奉獻犧牲的精神治校，我絕不是戀棧……」就我所知，陳校長有時連自己的薪水、公務費、出差費等都不領取，直接叫出納扣下來給校方補貼。但他聽了這些質疑的話，心中還是非常難過。

我和劉老師到洛杉磯探望他時，才知道他和太太租了一間小小的公寓，兩人省吃儉用，過著非常簡樸的生活。記得有一次，董事會推派蘇光洋董事親自攜帶退休金到洛杉磯強迫他收下；豈料蘇董事才返抵台灣，那筆退休金就原封不動地從美國匯回台灣，並指定奉獻給學校唱詩班，做培訓之用，此舉令全校師生感念不已。他一生向來如此，置一切名利於度外。

陳校長對學生的要求相當嚴格，聽說對他的鋼琴學生嚴格到會用鉛筆敲打學生的手指；但他更是疼愛學生，時常拿薪水支助他們，所以有很長的一段期間，校長都沒有拿薪水回家，學校給他的特支費，都用來支付紅包、白包的費用，絕不動到校方的錢，學校會計都說：「從來沒聽過有這種校長，不但不領錢，還自掏腰包給別人。」當時因為有很多原住民及清寒的住校學生，有的繳不起學費，有的只繳一半，有的拖欠好幾個月的飯錢，校長知道了，就向會計說：「怎麼辦？好啦，沒關係啦！給他們分期，慢慢想辦法。真的想不出來，就從我那筆錢扣除就是了。」會計雖然不是基督徒，卻從陳校長的身上，看到耶穌基督愛人的見證，而深受感動。

　　由於陳校長全力投入學校教育，因此他的三個孩子都由媽媽扶養成長，他們也都很爭氣。長子信雄和長女伶兒都讀師大音樂系，還好是公費，沒用到什麼錢；老三仁兒則保送東海大學。孩子上大學的錢，由陳校長提供，出國留學的錢，則由媽媽辛苦張羅；他們看見媽媽那麼辛苦，爸爸竟然還把錢給別人，所以剛開始還對爸爸很不諒解。

　　陳校長與夫人的結識，是由詹懷德老師的母親陳信貞女士（也是音樂家）介紹的。因為當時陳校長的身體很差，詹女士說，我要介紹一位身體強壯的客家人給你做太太；而陳夫人不但身體好、貌美、又會讀書、彈琴，這是他們相識的一段因緣。另外，鮮有人知的一件事，就是早期台灣因物質缺乏，經濟困苦，加上陳校長長年勞累，積勞成疾，而不幸得了肺炎。其實校長早年在士林時，就已經得了這種「富貴病」（因為這種病必須長期休養、吃得好，才能復原），陳夫人為了照顧他，真是盡心盡力。她還特地到日本讀協和學園的褓母科，拿到學位，回台做幼兒教育，並貼補家用，負擔家計。當陳校長在士林做傳道師時，長子信雄剛生下來不久，陳夫人整個家務、孩子一肩挑，真是了不起的太太啊！

原載於《台灣音樂哲人——陳泗治》，台北，望春風文化，2001年9月，頁54。

說明：1.據陳泗治的長女陳伶兒回憶，當時陳校長的退休金是三十萬元。

　　　2.有一次筆者去洛杉磯拜訪陳校長，當晚借住一宿。因為房子太小了，沒有客房，於是就讓我睡客廳的沙發床。那天我們聊到很晚，他提到他們兩老的生活費，一部份來自孩子的孝心，一部份則是在當地教幾個學生來補貼。

　　　3.陳泗治擔任校長的期間身體欠安，筆者早有所聞，有一次，筆者從郭琇琳老師（音樂家）口中得知，她也曾看到校長吐出一大灘鮮血，當場嚇了一跳，趕緊去找一個臉盆裝血……

　　　4.日本協和學園相當有名，早期基督教青年會YMCA總幹事中啟安夫人及郭和烈牧師之胞妹，及許多台灣婦女都畢業於該校。

永遠的琴韻

陳信雄博士（陳泗治之長子／現任芝加哥羅斯福大學教授／
兼任該校管絃樂系主任及交響樂團常駐指揮）

　　父親天資稟賦，才氣過人。他是個音樂家兼教育家，曾任淡江中學校長達
三十年之久；又幸運地受到上帝的感召，賜予他能力，擔任台灣長老教會牧師
一職。鋼琴是他的最愛，也是最能表達他情感的樂器；感謝上帝，讓他能有音
樂上的恩賜，並充份運用他的音樂才能及素養，將豐富的音樂藝術才能，成功
地影響了許多人。以音樂培育人才，就成了父親最重要的工作之一。

　　父親總是希望我們家中充滿了鋼琴聲、歌唱聲，以及後來加入的小提琴
聲。父親是我的鋼琴啓蒙老師，我記憶中最早聽到的鋼琴聲，是來自父親牧會
的士林教會的崇拜儀式，以及父親在台北廣播電台經常演奏鋼琴時所聽到的，
也是他教我如何欣賞音樂和聲之美。十歲時，他便要我學小提琴，並帶領我聆
聽交響樂。父子倆曾經合作莫札特及貝多芬的小提琴奏鳴曲，演奏過的貝多芬
《G大調浪漫曲》，至今仍餘音繞樑。

　　在數十年之後，妹妹仁兒仍記得父親如何帶領她玩音樂遊戲，他可以將妹
妹彈琴的鋼琴小曲當作一個主題，將它做成一個精心又複雜的曲子。而我的大
妹伶兒，當年投考師大音樂系鋼琴組時，父親也教導她如何用感情去彈奏李斯
特的《愛之夢》；伶兒也懷念她經常和父親彈奏鋼琴四手聯彈，雖然相當緊
張，但總是得到無限的樂趣。

　　母親更是父親在指揮合唱團時最忠實的團員。父親還常回憶說，我是在一
次他和母親一起在電台表演結束後，回到家裡，而誕生出世的。這些都是父親
所遺留給我們最珍貴的財富。

　　自他高中時期一直延續到他整個人生，作曲是他自我發抒感情不可或缺的方式。猶記得有一天，父親從台北教了一天的琴回來，雖然疲倦卻立即作了一首名叫《疲倦》的曲子，直到次日凌晨。他也曾為我作過一首鋼琴二重奏《Daddy and I》來鼓勵我用功，也曾為仁兒寫過一首短曲《Cradle》，以慶賀她的出生。

　　一九三四年，父親畢業於台灣神學院後，即赴日求學，追隨木崗英三郎教授學習作曲三年。一九五七年，為了追求音樂更高境界，赴加拿大多倫多隨Dr. Oskar Morawetz學習作曲一年。他的部份作品至今仍收錄在台灣長老教會的聖詩，及小學音樂課本中，這都是他留給我們最珍貴的音樂藝術至寶。

　　他相信屬於西方樂器的鋼琴，可以表現台灣鄉土風味及東方民族音樂，這是他作品中人生觀的精髓所在。提到台灣早期音樂界前輩，不得不欽佩他們對台灣音樂的偉大貢獻，他們並不全都受過正統音樂訓練，雖然少數音樂前輩曾留學深造，也不能和今日正式的音樂訓練相提並論。即使如此，他們卻能自創一股強烈且濃厚、屬於中國民族文化的色彩；他們不遺餘力地培育無數台灣音樂人才，如今這些音樂家散居世界各地，繼續為音樂奉獻一份心力。

　　引以為傲的是，父親為提攜培養下一代青年音樂家，也盡了棉薄之力。希望父親所做的努力及貢獻，為我們留下最高的尊崇及紀念。

原載於《台灣音樂哲人——陳泗治》，台北，望春風文化，2001年9月，頁9。

熱愛台灣，熱愛鄉土的爸爸

陳伶兒 （陳泗治之女／鋼琴教授）

　　我的父親很嚴格，但也有輕鬆的一面。有時兒起來會拿竹子打人，但是和我們一起吃飯時，又是有說有笑的。

　　他也常常做機會教育，喜歡講一些小故事，來說明或暗喻某件事情；不過我們的解讀，和他的看法常有出入。簡言之，他看事情的角度是多面性的。

　　他無論在家或在外，都用同樣的愛心對待人。我記得他常講二十四孝的故事給我和學生聽，正如他的侍親至孝，對長輩非常尊敬；閒暇時，他也常講一些感人的故事給我們聽。由於他非常忙，因此倍加珍惜和孩子在一起的時光，希望能帶給我們最大的快樂。我曾問他：「別人都說你比較疼男生，不疼女生。」結果他說：「我怎能對待女生像男生那樣，把她們抱抱或拍拍肩來表示愛呢？男生是沒問題啦，但如果這樣對女孩子，別人會怎麼想？人家父母不跟你吵才怪。」所以像很多畢業班的同學會，都嘛是女生一起商量好，再連絡男同學邀校長來參加，其實她們也都很喜歡校長。

　　爸爸常說：「錢，夠用就好，不必刻意存很多，以致太吝嗇；也不要太富裕，以免養成浪費、奢侈的習慣。」「要常常看到比自己更需要幫助的人，不要忘記這一切都是來自我們豐富的神——上帝；也不要為自己的明天而憂愁。」媽媽偶爾比較「實際」一點，我覺得她比爸爸看錢來得重些，其實也不無道理，因為家庭經濟都是媽媽一個人在撐持的。

　　爸爸從學生時代就很重視衣著。有時我們翻開照片一看，大家一致公認，只要團體照中有他，他的穿著就是比較保守，比較講究。尤其在日本時代，男學生都穿高領的中山裝，很挺的，他在眾人當中，看起來特別顯眼，我們都笑

他說：「愛漂亮！」當初我們在設計淡江校服時，非常注意男、女生的色樣和款式，直到現在，淡江校服依舊是高貴雅緻、與眾不同。設計時，陳校長一直不同意女生穿長褲，他規定女生不管天氣多冷，最多也只能穿褲襪，因為他認為女生穿裙子才顯得端莊、可愛，就連對老師也這麼要求。

爸爸熱愛台灣、熱愛鄉土，但二二八事件對他來說是永遠的傷痕，他經歷各種悲痛，因此不希望介入政治，只想單純在音樂及教育上努力。然而為了學校的發展，他不得不加入國民黨，加拿大的宣教士杜姑娘常常開玩笑說：「你真是『國皮台骨』。」意思是外表效忠國民黨，內心卻是台灣心。爸爸說，為了學校事務的推動，為了自己的學生，在當時的社會環境下，不得不如此。

爸爸生平最害羞的事，就是接受表揚、慶賀、領獎之類的事，所以當他決定離開台灣時，除了教務主任蔡伯伯一人以外，並未告知任何人。當他把校務的重責大任託付給蔡伯伯之後，就悄悄離開台灣了。對他來說，任何送別儀式，都不是那麼重要；因此，這次在美國舉辦的紀念音樂會，誠如母親所說：「唉！何必這麼鋪張，這和你爸爸的作風完全不同。他要是知道，會怪罪我們的。」這正是他的人生觀和性格。爸爸在美國，由於年歲已大，照理每個月可領老人津貼。他身邊的人都苦勸他：「你這把年紀，該好好休息了，不要再這麼辛苦教育學生。」但是他反駁說：「我還可以動，為甚麼要別人來養？雖然學生不多，但夠我們兩個老的用，要那麼多錢做甚麼？何況我兒女也都很孝順。哎！安啦！安啦！」一直到過世，他都堅持不願領老人津貼。

原載於《台灣音樂哲人——陳泗治》，台北，望春風文化，2001年9月，頁62。

說明：1998年，海外各界為了紀念陳泗治校長，於美國洛杉磯舉辦一場盛大的音樂會，場面十分隆重感人，也為這位畢生奉獻教育的音樂家，致上最大的敬意與追思。

訪高慈美談陳泗治先生

高慈美（台北師大音樂系鋼琴教授）

卓：請問您何時開始認識陳泗治先生？

高：很早，很早囉！當時我的姊姊因身體較差，所以我父親就鼓勵她就讀淡水
女學校（純德女中前身）。當時陳泗治先生和Miss Taylor（德明利姑娘，加
拿大宣教師、鋼琴家）已經在那裡執教了，我就透過姊姊而認識陳校長，
正好我先生李超然就讀淡水中學時高泗治先生一屆。我先生本來是可就讀
台南一中的，但他為了喜好運動和音樂，因此就來到淡水中學。記得泗治
先生當時身材瘦小，在音樂上又有極大的天份，因此我先生特別疼愛他，
也較禮讓他。

那時我姊夫洪雅烈也是在音樂上很有才氣（非音樂家，畢業於東京大學醫
學院，後來當醫師），常常聽他彈奏《甜蜜的變奏曲》，相當感人；而泗治
先生也很欣賞他。

泗治先生和我家人時常往來，並且常將他自己的新作品彈給我聽，要我說
一些感想。

卓：那麼，請問您對陳泗治先生的作品有何觀感？

高：我深深覺得他的作品雖然不是多量，但是每首都深富感情。尤其是對台灣
這塊土地的情感，和對人的真情，都可清楚的感受到。

卓：除了音樂外，其人其事方面您有什麼特別印象？

高：這方面有很多可以講的。他實在很疼學生，無論是平地或是山地學生，尤
其是家庭有困難的學生，更是視為己出。無論是學費上、物質上或品德
上，都照顧得非常周到……

記得有一次無意中碰到一位友人，叫做高約拿（曾任北高女教師），他因身體很差，而當時醫藥方面非常缺乏。眼看他日漸虛弱，泗治先生就邀請我陪同蔡培火、林獻堂、林秋錦、高錦花、林辰木……等好友，共同為他舉辦一場募款音樂會，他的愛心真是感動所有知情的人。

後來，泗治先生也和一些當時留日同學江文也等，一同為台灣當時大地震舉辦南北多場賑災募款音樂會，這段感人故事在當時由《台灣新聞報》報導出來，引起社會各界熱烈響應，並傳為佳話。

後來，泗治先生退休，並移居洛杉磯時，我先生和我去探望他，看到當時他的身體狀況不佳，又住在一間小小的公寓，和夫人過著簡樸的生活。回頭下樓時，我和我先生的眼眶流下不捨和感傷的眼淚，心想：這大概是我們最後一次的相會了。

唉！回憶過去，覺得泗治先生實在是台灣音樂界的導師，更是西洋音樂的拓荒者；他的表現不僅在音樂方面，對培育後進也不餘遺力，在教育界實在是貢獻良多。總而言之，他真可謂一位愛神、愛人的長者；或可說是，他已將神的愛傳播出愛人的種子，他的行誼真令人無限懷念！

<div align="right">——1999年8月23日於東豐街高府專訪</div>

訪劉煥基、何秀鳳伉儷談陳校長

劉煥基（前淡江中學體育組長）

何秀鳳（前淡江中學英文老師）

卓：請先來談談您們二位和陳校長的關係好嗎？

何：喔！哈！哈……（微笑），我的先生劉老師是陳師母的弟弟，而我具有雙重

身份，一是陳校長的鋼琴學生，二是弟媳⋯⋯嘿嘿！在當學生的時期，陳校長對我很照顧、很疼愛；一旦搖身一變成為弟媳，反而常被他叨唸，感覺好嚴喔。

其實，他的個性比較寬人律己，大概是他以前家庭背景（秀才世家）的緣故，在家裡對自己人就比較嚴、比較大男人。這一點，相信和當時的社會都較為重男輕女的觀念，有相當的關係，對不對？

卓：請描述一些陳校長的家庭生活以及和子女的關係。

何：這一點，可以用二個字來形容：「犧牲」！

他為了學校教育事工，為了下一代，把整個人、整個家庭都完全投入，無論是妻子、兒女，都跟著付上代價。當小孩還年幼時，陳師母在幼稚園教課，小孩也就較隨母親，而校長專心於教育工作。

但是在戰後（光復後），有一次他帶著長子陳信雄博士（目前任教於美國羅斯福大學芝加哥音樂學院，同時指揮歌劇及交響樂團，並擔任該校管絃樂系系主任）到基隆碼頭接Miss Taylor（當時宣教士來台都是坐船，而不是搭飛機）。雖然只是這樣，並非出門郊遊，卻也叫陳博士興奮半天了。

所以，在印象中，雖然父子不常在一起，但卻很珍惜相處的時光。據陳信雄回憶，他父親有時常會邀他和妹妹一起唱詩歌、彈琴、四手聯彈等，有時也很幽默。

卓：請問在還未來到淡水定居之前，陳校長是否住在士林？當時以什麼為生？

劉：一九三七年，士林的教會傳道師派陳校長到士林服務。從台灣神學院畢業後的這段期間，他就開始一面傳道，一面教書，到哪兒都騎腳踏車（當初是日本時代），非常辛苦。

卓：那麼，陳校長在音樂上的根基是何時打的？過程如何？

劉：泗治先生早年就讀淡水中學（現淡江中學的前身）；畢業後，就讀台灣神
學院，當時並隨吳威廉牧師娘（加拿大籍宣教士）習琴；一九四三年，再
赴日本東京神學大學，在這段期間，和木崗英三郎（上野大學）學習作
曲。在一九三五年，正好又碰到新竹大地震，基於愛鄉愛人之心，泗治先
生就率領如江文也等留日學生回台，在全省各地舉辦救災義演的演出。

卓：那麼在日求學的那段期間是否有什麼作品發表？

劉：有，有！記得那首清唱劇《上帝的羔羊》嗎？就是在求學時間，差不多是
一九三六年完成的，但是首次發表是在好幾年後，差不多在一九四二年
吧，在台北中山堂演出，當時動員了雙連、大稻埕、萬華三個教會詩班聯
合組成的「三一聖詠團」，由他親自指揮，並由呂泉生擔任獨唱部份。喔！
不，不，呂泉生是在次年（1943年），在台北中山教會演出的那一次才擔任
獨唱的，而且歌詞是日文的，後來才翻譯成中文。

除了一些大大小小的合唱曲之外，這段留日期間，他也完成一些鋼琴作
品，我記得最清楚的是《淡水幻想曲》。

卓：讓我們再回到陳校長孩童時代唸書的情景。不知您們對於他的家庭、父母
瞭解多少？

劉、何：喔！他的父親是個秀才，中國思想甚強。於是在泗治先生差不多十
二、三歲時，就送他到廈門讀書，聽說他不習慣，所以常常日夜哭泣，後
來才送回來。當時由於台灣公立學校入學考一般都在三月，不像現在都在
暑假七、八月，所以當他回台灣時，所有的學校都已在上課中，正好有一
位牧師就叫他到淡水中學讀書。

卓：既然陳校長的父親是秀才，那麼家境應該不錯吧？

劉、何：這一點，據泗治先生曾說，雖然爸爸是秀才，但是那時正好日本統

治，所以他父親並沒有一般那種做大官賺大錢的情況，這一點連他媽媽也常嘀咕。當時他們是住在士林社子，而那裡有產生不少秀才，有些是武的，有些是文的；他爸爸是文的，所以自然就有那種書生氣質。

卓：據我親身體驗，他對學生的要求相當嚴格。這一點，是否對自己的兒女也是一樣呢？

劉、何：哈哈，是的。聽說他對他的鋼琴學生，嚴格起來都會用鉛筆敲打學生的手指。不僅對學生如此，對自己的孩子亦是這樣，譬如說坐姿要端正，如果懶懶散散，他就拍拍他的背。我自己的孩子也曾隨他上過課，起初是隨劉老師的姊姊，也就是校長娘（台語）學的，卻也不因自己人，就有所鬆懈，這一點他是很堅持。

卓：陳泗治校長娘（夫人）是劉老師的姊姊，那麼據您瞭解，陳校長和夫人是何時彼此認識的？

何：當校長娘少女時代就讀於淡水女校時，那時候詹懷德老師（鋼琴家）的爸爸是我的哥哥，詹老師的媽媽陳信貞女士（也是音樂家）在女校（女學堂）教書，而信貞嫂介紹這位泗治夫人給校長認識。因為當時陳校長的身體很差，陳信貞女士說，「我要介紹一位身體強壯的給你做太太。」而陳夫人不但身體好、貌美，又會讀書、彈琴，就是因為這樣的因緣兩人才認識的。

卓：據我觀察和瞭解，陳校長的個性很執著，可說是擇善固執。他對男學生和女學生的觀念有相當大的差異，比如說，他相當提拔有才氣有毅力或清寒的原住民學生，但對女生卻較冷漠忽視。這一點是否有何原因？

何：是的，應該是差距很大。這一點我想是正統的中國思想重男輕女，大概也是受其父影響的吧。譬如說，我們當時有什麼意見，也不敢當面向陳校長

說，都要透過別人傳達。

卓：讓我們再回顧陳校長的教育理念，和一些你較有印象的事蹟。我們都知道，他在三十幾年擔任校長期間，眞是付出他一生最精華最寶貴的時光，而在他以校爲家、以治校爲己任的當中，他的目標是什麼？而在最後離去時有無任何牽掛？

劉：他的心中始終都以「服務」、「犧牲」爲治校的原則，特別是重質不重量。剛開始一切財務非常吃緊的情況下，他願意擔負起這樣的重任；所有教職員工都得盡心盡力，而他自己作曲、練琴的時間，幾乎都在深夜才開始。眞是不簡單啊！

卓：聽說校長在離校前和校方董事間有發生一些誤會或不愉快的事情，這一點不知您是否清楚？

劉：喔！前面我說過，他因爲校方的財力一直不很寬裕，所以要求所有教職員都得節流，能省盡量省，不願意隨意增加學費，增加學生的負擔。大概有少部份人心有不平，告到校董會，後來有一次「北部大會」開會時，一位牧師也是身兼董事起身問起：「爲何我們淡江中學一直都沒有退職制度？到底教職員工的保障何在？如何讓他們無後顧之憂？」這番話，對一位年已七十多歲的老校長來講，眞如刀割的心痛。

陳校長說：「我一生都願以奉獻犧牲的精神治校，我絕不是戀棧……」

有時他自己的薪水、辦公費、公務費或出差費等等都不領，直接叫出納扣下來給校方補貼；或許是有人想借著關係進入學校執教，讓他給回絕了，或是無意中得罪某一個人也說不定。但他自從聽了這些話之後，就非常難過。我所知道的是這樣。

卓：眾所周知，陳校長的爲人處事一向是淡泊名利，不忮不求。您能否舉個實

際的例子？

何：相信這類事蹟不勝枚舉，我舉個例子：我和劉老師到洛杉磯探望他時，才知道他和先生娘住在一間小小的公寓，而且也是租的。兩人省吃儉用，過著非常簡樸的退休生活。

記得有一次，董事會推派蘇光洋董事親自攜帶退休金遠赴洛杉磯，強迫他收下，都被他再三謝絕。豈料蘇光洋才返抵台灣，那筆退休金原封不動的從美國匯回台灣，並要求奉獻給學校詩班做為培訓之用，此舉令全校師生感念不已。

他一生一貫如此，置一切名利於度外。據我知道是這樣。

卓：對了！您說到陳校長的退休生活，令我想起來有次當我去拜訪他時，當晚就住在校長家，而因為房子太小了，沒有多餘的客房，於是就讓我睡在客廳的沙發床。當晚，我們聊到很晚，他無意中談到目前他們兩老生活費是一部份來自孩子們的孝心，也有一部份是在這裡收幾個學生補貼補貼就夠了。他笑著說：「反正年紀大了，也沒甚麼開銷，省省的用，啊！夠啦！」

接著陳校長又說：「我其實可以領這裡美國政府的生活津貼，孩子們、教會會友也都勸我說，麥歹命了啦！已該休息享福享福嘍！但是我就是不聽他們的。他們說他們的，我做我的，我現在四肢還能夠動，為什麼要領什麼費！這樣我心裡會不安的。」

聽了這番話，我內心深處流下感動的眼淚。

何、劉：（默然點頭，深有同感……）

卓：我們都知道，他常年都沒有回家過夜，獨自住在學校大教堂後面的小房間，是為什麼？是否和其夫人有何感情上的問題？

劉：這一點，絕對沒有問題！ 前面提過校長因白天校務繁忙，到了夜晚，才能

做一點自己喜愛的事情：練習鋼琴和作曲。而這方面的工作，你知道是要多思考和練習的，他怕去吵到家人，所以才獨自住在教堂裡面。

另外，鮮有人知的一件事，就是校長因長年勞累，積勞成疾，得了肺炎，以致他不能太接觸他人或夫人，怕傳染；所以一直到退休後，住在美國時也沒有同房。絕不是什麼感情問題，全是謠言，不是！不是！

卓：我早有所聞，陳校長的身體一直不是很健康。有一次從一位住在士林的郭琇琳老師口中得知，他曾經看到校長在床上吐得滿床鮮血，真是嚇一跳，趕緊去找一個臉盆裝血，是那麼嚴重嗎？

劉、何：你不知道早期台灣因物質缺乏，經濟困苦，每個家庭都過著非常貧困的日子，加上長年勞累，營養不足，因此校長早年在士林時就不幸得了這種「富貴病」（因這病必須靠長期休養，吃得好，才能復原），而夫人在這情況下，特別加以照顧；而且夫人也曾到日本讀所謂的褓母科，拿到學位，回台在幼兒教育上盡心工作，多少也能補貼家用，幫先生一些重擔。當時在士林作傳道時，長子信雄剛出世不久，整個家務、孩子都一肩挑，真是了不起的太太啊！

卓：我自己親眼看到陳校長有一次在打包一個大包裹，我問他要寄給誰？他說：「冬天快到了，我必須趕緊把這些衣服鞋子寄給遠在加拿大的留學生宋榮春，那地方很冷，不知道寄這些夠不夠。」我聽了，真是感動，心想，校長平日省吃儉用，為的是幫助那些貧窮或原住民的學生。聽說最後還變賣家產，把自己在士林的房子給賣了，去幫助那些學生，是嗎？

何：喔！這一點我最清楚，我來說。校長所幫助學生的費用完全是用自己學校的薪水。當時，很長的一段期間，校長都沒有拿薪水回家，就是因為拿去幫助那些需要的人；因此，這方面（經濟上）和太太理念不合是事實。想

想看，一個女人為了家在外工作，很不簡單，而先生那裡不能幫上忙，反而右手拿著薪水，左手就給了別人，你說，是不是會有爭執？

所以在這情形之下，學校方面多年的特支費他從來都不領。平日紅包、白包都由這筆私費支出，也沒有動到校方的錢。所以學校會計說：「從來就沒聽說過有這種校長，不但不領錢，還自己掏腰包出來給別人。」

因此他自己三個孩子，都由媽媽扶養成長，幸好，他們都很爭氣，大的二個，信雄和伶兒都讀師大音樂系（專修班），還好都沒用到什麼錢；而最小的仁兒保送上東海大學。上大學的那些錢由父親支出，其餘連後來出國留學，卻都是媽媽辛苦栽培出來的；所以連孩子都看不過去，看見媽那麼辛苦，竟然爸爸還把錢給了別人。基於這一點，有一段期間家人都相當不諒解。

對了，回想起來，因為有很多原住民的學生或清寒的學生來住校，有的學費繳不起，有的只繳一半，有的好幾個月飯錢也沒繳。這一切的一切，校長聽了之後，都向會計、總務說：「怎麼辦？好啦！沒關係啦，給他們分期，慢慢想辦法，真的想不出來，就從我那筆扣除就是了。」這二位會計，一位是女性，一位是男性，他們都並非基督徒，但是他們都深深從陳校長的身上看到基督耶穌愛人的見證，而深受感動。

<div align="right">──1999年7月3日於淡水劉府專訪</div>

訪詹懷德談陳泗治校長

詹懷德（鋼琴教授／淡江中學董事）

座落在天母小山坡上，整片翠綠花草和鳳凰樹的公寓一樓，進入大門，猶

如置身在叢林之中，這裡沒有台北市內的悶熱，不需要冷氣也覺得涼爽舒適；詹老師夫婦已在此居住多年，以前是小木屋，如今已改建成公寓了。

進了門看到詹老師，欣喜若狂，多年未見，她是我所敬重的長者之一，畢身奉獻給音樂，從她的高堂也是有名的台灣前輩音樂家——陳信貞女士，母女代代相傳，為台灣這塊土地一起耕耘音樂工作，並造就了無數音樂人才，如台灣合唱之父——呂泉生，即是其得意門生。

此次特別登門拜訪的主要目的，是因為詹老師的母親陳信貞女士和陳泗治校長的年齡和關係是相仿而密切的。筆者想從她的口中更清楚有關陳校長的過去種種事蹟。

卓：據我所知，詹老師和陳校長之間有親戚關係？

詹：有，那是因為我的母親和陳校長夫人是結拜姊妹，且陳校長和我爸爸是非常要好的朋友，非常知己。

卓：喔！不是血緣上的親屬關係，而是結拜之關係，而且德明利姑娘（加拿大籍音樂家、宣教士）是您的乾媽？

詹：是的。陳泗治先生的夫人是我的表姑，也就是我父親的表妹。陳校長本身沒有姊姊，他的父親身為秀才，可能較有重男輕女的觀念，因此所生的女孩都送給別人，所以陳校長也就沒有姊妹；直到我父母訂婚時，陳校長遇見我母親陳信貞女士，二人都是音樂愛好者，於是陳校長開口要信貞女士做他的姊姊（二人都同為姓陳），大家都皆大歡喜。因此我都稱呼陳校長娘為阿姑（台語）。

卓：從您的記憶中有何方面對陳校長印象深刻的呢？

詹：他的兒女小時候經常都會抱怨：「爸爸比較疼學生勝於自己的小孩。」說實在的，他真是為了學生付出太多，而忽略了自己的孩子。

123

卓：校長在教琴方面，您有沒有特別印象？您有給他教過嗎？

詹：有的，我當時就讀於淡水第一屆純德女中時，受教於陳校長，他真是非常嚴格，要求非常多。

卓：您所謂的嚴格是指哪方面？是很兇呢？還是對曲子要求？

詹：是的，他常引言於他的老師——吳威廉牧師娘（加拿大籍宣教士和鋼琴家）的話說：「在他的音樂裡面，沒有『馬馬虎虎』這四個字。」要求是絕對的，有時我彈錯了，他說：「Once more！」我再彈錯，他就會用手拍打桌子，甚至人都站起來，罵一頓，我真是嚇壞了。哈哈！這也是他做人處事的原則：律己甚嚴、一絲不苟的本性。

卓：德姑娘是陳校長遠從加拿大引薦進台灣的嗎？

詹：不是，德姑娘是加拿大派來做宣教士的。

卓：那麼當德姑娘來台時，陳校長還是神學生時期嗎？

詹：差不多快畢業了吧。後來因第二次世界戰爭的關係，德姑娘又回加拿大，當時社會很混亂。

卓：那您的學琴淵源是為何而來？

詹：是因我媽媽教我的。而我母親是因為來到淡水女校才第一次看到琴，後來媽媽由於參加合唱團之後才慢慢接觸音樂，而我也是媽媽啓發的。

卓：那麼您對陳校長的家庭認識多少？

詹：喔！陳校長因為太投入學生、學校的關係，對家庭較為忽略；還好，校長娘非常賢慧，很勤勞，一面教幼稚園，一面扶養子女，真是了不起！但是女人嘛，總是整天看不到先生又得不到經濟上的支持，難免會嘀咕幾句，對不對？這是正常的嘛！（接著就拿一些舊相片給我看）

卓：這些照片能否借我幾張？（我們就一面回憶著……）

詹：當然，沒問題。

卓：您的母親最傳爲佳話的，且又是眾所皆知的事，就是「三代同彈」了。在音樂界實在很少見，對不對？

詹：（微笑著）是的、是的。本來除了我的媽媽，還有我女兒以及我三代，本來希望能有一天能四代同彈，但是孫女才三歲，還沒來得及，母親就先走了，失去了這個機會。

卓：您有否覺得陳校長的性情方面與眾不同？

詹：對，當然有。他外表給人印象較爲嚴肅，但是也有風趣的一面。記得有一次他請一位學生到他家裡拿件東西，告訴那學生說：「某某同學請你到我家裡向那位『煮飯的』拿個東西，她就會拿給你。」結果，那位學生回頭來告訴校長：「報告校長，我去了，但是東張西望就是找不到『煮飯的』，只有看到師母一人而已。」讓校長笑個不停。

陳校長因爲是我父親的好友，爸爸又早逝，所以我覺得陳校長待我就如同父親那麼照顧我，那麼親切，眞是我的恩人。

<div align="right">——2000年6月21日於天母專訪</div>

訪陳伶兒女士談父親陳泗治

陳伶兒（陳泗治次女／旅居美國鋼琴教授）

卓：伶兒姐，我很榮幸也很高興這次有這個機會專程來到洛杉磯和您見面，並就有關陳校長一生的事蹟、愛神、愛人的精神以及家庭生活、教育等方面，請伶兒姊來談談好嗎？

陳：噢！好大的的題目喔（哈哈大笑）！嗯……，先講講家庭也好。他無論在

家或在外都用同樣的愛心對待人，很嚴格，但也有輕鬆的一面；有時嚴起來也會拿竹子打，但是在一起吃飯時又是有說有笑，也常常會用機會教育。

卓：陳校長是否有重男輕女的觀念？

陳：（笑著說）我也曾問起他這個問題說：「爸爸，別人都說你比較疼男生，不疼女生。」結果他說：「我怎能對待女生像男生那樣，把他們抱抱或拍拍肩來表示愛呢？男生是沒問題啦！但是女孩子你如果這樣做，那別人會怎麼想？人家父母不跟你吵才怪，對不對？」所以，就像很多畢業班同學會，都嘛是女生一起商量好，連絡男同學再邀校長來參加，她們也都很喜歡校長。

卓：可是在我個人的感覺裡，校長在音樂這方面就有很大的偏見囉？

陳：我想你說的沒錯。首先，我父親在他的心裡想著，如果辛辛苦苦栽培一個女學生鋼琴技藝，到頭來，還不是終究要嫁人走入廚房，對不對？但是男孩子不一樣，比較能成為一生的志業，尤其是在演奏上，男孩子無論是外在、內在都較佔優勢，且機會也較多，而且我爸爸也不希望女孩子為了成為演奏家而失去了家庭生活……，這樣付出的代價太高，也不划算。

卓：他是否比較保守？能否舉些例子？

陳：沒錯。他從學生時代就很講究穿著，有時我們翻照片一看，大家都一致公認，凡是和大家一起照的相片，他的穿著就是比較保守、比較講究，不隨興亂穿；尤其是舊時代，你知道日本時代，男學生都穿那種高領的中山裝，很挺的。他在眾人當中，看起來很顯眼，我們都笑他說：「愛漂亮！」所以在這方面我父母會有不同的看法。

卓：陳校長、德姑娘、還有您媽媽這三方面的關係，在您看來如何？會不會因

爲陳校長和德姑娘之間的亦師亦友及對於音樂有共同的理念和彼此相互扶持、眷顧的感情，而使您媽媽產生誤會或不解等等？

陳：不會！不會！德姑娘一直視我們爲一家人，視媽媽如同姊妹，媽媽也和她無話不談。有許多的地方不是我們在照顧德姑娘，反而是她來照顧和關心我們，只要有任何問題都會彼此商量。

甚至德姑娘過世時，這個消息也立刻從加國通知我們，把我們當成她在台灣家庭的一份子。生前她常常拿起照片告訴友人：「這些是我在加拿大的 Family，而那些人則是我在台灣的 Family。」大家都笑得好開心喔！眞的，她是我們及我媽媽最親的人！

卓：眾所皆知，令尊熱愛台灣、熱愛這塊鄉土，對這裡有深厚的感情；尤其對學生有著很強烈的使命感，這方面您曾否聽過有關他的述說？另外，他是否不喜歡自己或學生參與政治？好像很少從他口中聽到這類消息？

陳：這個嗎……我想你也知道二二八事件對他來說是永遠的傷痕，他也從中歷經各樣的悲痛，因此他不希望再介入政治，只想單純的在音樂及教育上努力。

在當時不得已的狀況下，他爲了學校的發展，爲了學生，才毅然決然加入了國民黨，而這只能解釋爲識時務者爲俊傑啦！因此杜姑娘（加籍宣教士）常常愛開玩笑說：「你眞是『國皮台骨』。」意思是外表好像對國民黨很效忠，說一些他們愛聽的話；其實，內心還不是台灣心。所以爸爸在那時二方面都很吃得開；他說，爲了學校的事務推動，以及爲了自己的學生，在當時的社會環境下，不得不如此。

另外一件值得一提的事是當初我們在設計淡江校服時，非常注意男、女生的花樣、色彩、款式等等；直到現今這個時代，依舊是高貴且雅緻，怎麼

看都是與眾不同、別出心裁。在設計時，陳校長深覺男、女要有別，因此一直不希望女生穿長褲的陳校長，規定女生不管多冷的天氣，最多也只能穿著褲襪；因為他認為穿裙子才能顯得女孩子端莊、可愛；就連老師他也如此地要求。關於這一點，陳校長在生前一直是很堅持的。

我記得他也常講二十四孝的故事給我和學生聽，他侍親至孝，對於長輩也非常尊敬；閒暇之時，常述說一些感人的故事給我們聽。但由於他非常地忙，因此倍加珍惜在一起的時光，也希望能帶給我們最大的快樂。

卓：他的忙碌都是為了公事及音樂，甚至後來常不回家，而獨自住在大教堂後面的小房間是嗎？

陳：是的，因為如在家作業或作曲，往往會受到電話或訪客（大多是不速之客）的干擾而分心。

卓：如此忙碌的生活，是否有空帶您們小孩全家出去玩？

陳：有的。有時會偕同劉承典兄弟（大雞、小雞）一同去爬山；有時也單獨帶我或哥哥去外面吃飯或吃西餐，並藉著機會教導我們用餐的禮節等等。

卓：針對他對家庭的經濟觀，您個人觀感如何？

陳：我爸爸對於自己及家庭始終抱著一個態度，他常說：「錢，只要夠用就好，不必刻意存很多，以致太吝嗇；也不要太富裕，以免養成浪費、奢侈的習慣。要常常看到身邊比自己更需要幫助的人；並且不要忘記這一切都是來自我們豐富的神——上帝；也不要為自己的明天而憂愁。」所以，家庭中媽媽偶爾會比較「實際」一點，為了孩子、三餐，總覺得她會比爸爸看錢來得重些，其實也不無道理，因為家庭經濟一直都是媽媽一人在撐持、管理的嘛！

卓：我雖然在淡江待的時間不久（只念過初一上和高一上二學期），但我對校長

每天在大禮拜堂對全體學生訓話時，都會語重心長的用些很富哲理的比喻，實在是印象深刻，不知您是否也有同感？

陳：是的，沒錯，他很喜歡用一些小故事來表達、影射某件事情；也因此常常我們想的結果或答案和他的看法會有很大的出入。簡而言之，他看事情的角度是具有多面性的。

卓：這次在美國舉辦的紀念音樂會真可說是空前且盛大，所有當地的台灣人、校友及各界都齊聚一堂、共襄盛舉。在如此慎重的場面，人人皆表達對陳校長的感念之情，真可說是眾望所歸。不知您個人對此有何感想？

陳：其實，如你所知，家父生平最害羞的事就是接受表揚、慶祝、或領取獎狀之類的事。所以當他決定要離開台灣時，除了教務主任蔡伯伯一人以外，並未告知任何人；當他把校務的重責大任交託給蔡伯伯之後，就悄悄地離開台灣了。

對他來說，任何的送別或儀式，都不是那麼重要的事。因此，這次的活動，誠如我母親所說：「唉！何必這麼鋪張，這和你爸爸的作風完全不同。他要是知道，會怪罪我們的。」由此可看出我爸爸的人生觀和性格正是如此。我們也只好一直安慰媽媽說，這次的活動主要是藉此來聚集各方離散已久的校友，讓學校的向心力再次凝聚起來。最後家母只好說：「果真如此，就接受吧，否則，我還是會阻止的。」

後記

說實在的，這次的專訪，雖然有不少對談內容比較尖銳，但筆者是希望借著這些答案能真正釐清一些不必要的疑惑；同時，也讓大家對陳校長及他的家庭有更新更深刻的認識和敬愛。也真是感謝伶兒姐在百忙中接受筆者的專訪。

129

陳校長之所以能完全無後顧之憂，將自己奉獻給學校、給音樂、給神，都因為他背後有位賢淑的太太，始終都默默地照料這個家庭、孩子。如今，這些兒女各個都相當有成就，長子陳信雄現任芝加哥羅斯福大學教授並兼任該校管絃樂系主任及交響樂團常駐指揮；長女陳伶兒獲得美國西北大學音樂碩士；次女陳仁兒榮獲Rutgers大學心理學博士，均蒙神大大的祝福，成就非凡。

淡 江 中 學 發 展 史

北台灣音樂搖籃

老一輩的人都知道，日本統治台灣後，日人除了政治、經濟上佔統治地位，在文化、教育上也設法鞏固其優越地位。因此教育的目標是在防範台灣人有礙於日人的統治利益，而對台籍學生採差別教育政策，同時更抑制台籍子弟再入中學深造。尤其進一級的高等教育和大學教育，幾乎為日籍子弟所獨佔，所以台籍子弟能衝破許多難關而接受高等教育的，實在寥寥無幾。

因為台籍子弟的語言能力、思考背景在以日本人為主體的教育機制下，原本就很吃虧，再加上小學時在教育內容、制度、設施、就學機會方面，已有計畫的差別限制，而中學入學考試時更有極不公平的「口頭試問」，並做身家調查（內申書），根本無法和日籍考生競爭。

中華民國前總統李登輝，即常在言談中表示當年對這種不公平對待的強烈感受，以及他是如何加倍努力，以淡中為其突破難關、進而接受高等教育的地方。

第一所台灣本土精英薈萃的學校

淡水男女兩校自創立後，雖日人設校條件嚴苛，兩校無法取得立案，但卻是台籍子弟難得的就學管道。在取得立案後，再經由諸項極富成效的改革，兩校更成了台灣人爭讀的學校，特別是兩校是寄宿學校，招生遍及台灣各地，因此精英薈萃，人才輩出。

以當時的學生李登輝為例，他雖以優異的成績畢業於著名的淡水國小（公

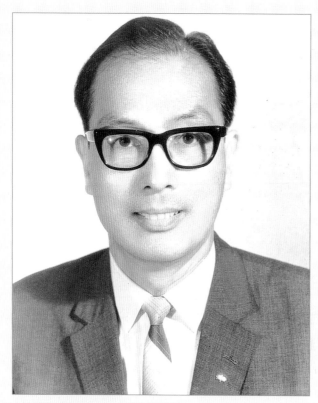
▲ 陳泗治校長是人本教育的追求者。

學校），但卻讀了兩年的高等科，才考上台北國民中學，該中學是以台籍學生為主，無法應考高等學校、升大學。一九三八年四月，他欣聞淡中已獲准正式立案，而轉學至淡水中學校，在淡中良好的環境下勤學苦讀，不只在一九四〇年擔任級長，也熱衷網球、劍道和園藝。一九四一年，還只是四年級的他即越級考取「台北高等學校」（今之師大前身，俗稱「灣高」），此校極為難考，是進入台北帝國大學（台北）的正統學校。因從未有私校修業生考取過，此事對淡中的師生真是一大鼓舞！

除了李登輝之外，當時畢業生考取各大專名校、或至日本本島就學者，其錄取人數之多，素質之優良，更是淡中創校以來的最高記錄。

除了課業表現優異外，學生在體育方面也不落人後，不管劍道、弓道、馬術、田徑等各種比賽，都在全島中等學校的競賽中屢獲佳績，選手多人曾代表台灣的中學校，赴日本比賽；因此，常有人稱這段時期為淡江中學的黃金時代。這樣的成果實在歸功於有坂校長的用心治校，以及他以平等、博愛、有教無類的教育精神，來造就久經壓抑的台籍子弟。

建校多年來，如知名畫家吳炫三、鋼琴家卓甫見、本土歌唱家洪榮宏等，均先後出於此孕育藝術的搖籃。如今的淡江中學更是耳目一新，除了新藝術綜合大樓的產生，引進多位一流音樂家、畫家到校任教，其他周遭人文和本土藝術的建設和發揚，都在現任校長姚聰榮的帶領下，承先啓後，展現新的面貌。

馬偕博士遺愛台灣

回顧這一百三十多年歷史，具有全台最北、環境最美、建築最古、人文最豐的多元綜合中學——淡江中學，就要從加拿大第一個海外宣教士——馬偕博士說起。

馬偕博士（Dr. George Leslie Mackay）中文姓名爲偕叡理，教會信徒尊稱他偕牧師。一八四四年三月二十二日偕牧師出生於英屬上加拿大安大略省（Ontario）牛津郡佐拉村，一個蘇格蘭移民的家庭裡，幼時在拓荒的環境中成長，十歲時在其家鄉的小教堂中，聽到一位遠自中國宣教歸來的英籍宣教士演講，受其感召立志將來也要赴中國宣教。自師範中學畢業，擔任過數年小學教員，經其多次申請，直到二十六歲時方獲得加拿大海外宣道會的派令，成爲加拿大史上首位海外宣教士。

一八七一年十月，他橫渡太平洋，經日本抵香港之後，曾前往中國的廣州、汕頭和廈門探查，並在年底到達台灣，由打狗港（今高雄）登陸。由於一八六五年時，英國長老教會已由廈門到台灣南部先行展開工作，而台灣北部人口稠密、發展迅速，卻沒有基督教的傳播與教會，於是馬偕博士經南部宣教士的推介，毅然決定前往台灣北部。

一八七二年三月九日（清同治十一年元月三十日），馬偕博士乘輪船海龍號於下午三時入淡水港，在淡水街上租得一清兵馬廄，整理爲寓所，以便和民眾

一起生活，兼做為禮拜、行醫和授課的所在；同時，也找機會向鄉間的牧童求教通俗之台語，開始其宣教工作。他在所租寓所為人診療、供應西藥，不久又增加開刀、拔牙和住院等設施；一八七九年，馬偕博士獲捐獻資助的經費，在今淡水馬偕街建新診所，命名「滬尾偕醫館」，以紀念馬偕夫人義舉。此醫館建築今日尚保存在淡水，被視為古蹟，也是台灣西醫之發祥地。滬尾偕醫館一直到一九○一年馬偕博士逝世後，才一度暫停工作。

一九○一年六月二日，馬偕博士因喉癌病逝於淡水家中，享年五十八歲，家人遵其遺囑將他安葬於淡水外僑墓園西側的家族墓園中。學生為他樹立的墓碑高聳於墓園中，該墓園今日依然在淡江校園中，是為重要古蹟。他所設立的醫院和學校，成為台灣現代化的里程碑，對啓迪民智，開通思想，均有深遠的影響，對清末台灣社會的現代化，更具有不可抹滅的貢獻。馬偕博士座右銘為「寧為燒盡，不願鏽壞」（Rather Burn than Rust Out），蓋為其一生之明證。

一八九四年，台灣割讓給日本之後，馬偕博士曾表示，在這新環境中，須調整教育方針並充實其規模，以因應變局，他卻在一九○一年逝世，留下未竟之志；北部長老教會和他的後繼者，遂在宣教政策上，採取一連串的更新和強化作為。馬偕博士的後繼者為吳威廉牧師（Dr. Willam Gauld），於一八九二年十月與他的新婚夫人Miss Margaret Mellis自加拿大抵達淡水。吳牧師將馬偕博士過世後的局面，轉型為外國宣教士和本地教會領袖共同領導的形式，他們於一九○四年五月向加拿大本國提出一歷史性的建議書，其中有兩條被認為是今日淡江中學的催生劑：一為選派夠資格的女宣教師兩名，駐淡水女學堂以充實新時代的婦女教育；二為開設中學為神學校的預備學校，以提高神學校之水準，於焉開始在淡水進行第二波的興學。

淡水女學堂

　　馬偕博士近三十年的傳道生涯都奉獻給台灣，他以極先進的教育理念和技術啓發學生，引進西方思潮，介紹較進步的科技知識，以增加學生視野，「牛津學堂」和「淡水女學堂」的設立，比劉銘傳於一八八七年在台北設立的「中西學堂」及一八九○年設立的「電報學堂」都來得早，可說是北台灣新式教育的發軔。

　　一八七八年，馬偕博士爲盡其終生在台傳教之志，與台灣五股女子張聰明結婚，他與張氏育有兩女一男，長女媽連、次女以利，成年後都嫁給馬偕博士之學生。其後人與淡江中學淵源更是深厚，長子偕叡廉是淡江中學創辦人和首任校長；偕媽連之子陳敬輝，是淡江中學的美術老師，也是著名畫家；偕以利之子柯設偕，擔任過多年教員、教務主任，也代理過校長。

　　一九○五年十一月，加拿大派金仁理姑娘（Miss Jonie Kinny）與高哈拿姑娘（Miss Hannah Connell）兩位女宣教士來到淡水，從事婦女教育工作。「姑娘」是台灣與中國閩南一帶對那些犧牲青春年華與婚姻幸福，到國外服務的單身女宣教士的尊稱；「姑娘」也是淡江文化的一部份。

　　一九○七年十月，這所符合日本政府教育制度的女學校，就在馬偕博士所建的淡水女學堂舊校舍重新開學，是所中學教育的學校。教育碩士金仁理姑娘擔任校長，教學內容除一般中學課程之外，還有漢文、聖經、音樂等，並且用台語授課。

　　一九一○年，教會在女學校東鄰另建「婦學堂」（Women's School），首任校長爲高哈拿姑娘，此校的目的在於訓練教會傳教的女宣道婦和女信徒。婦學堂採兩年制，課程內容除中、日文及習字外，以聖經和音樂爲特色。由於高姑娘是音樂學士，吳威廉師母又素稱「北部教會音樂之母」，她教學嚴謹：「音樂沒

有『馬馬虎虎』的。」（There is no just about in Music）是她的名言。婦學堂的畢業生對教會和社會的音樂，有極大影響力。

　　一九二九年，婦學堂再因遷就法令改名「婦女義塾」。一九一六年，吳威廉所設計的新校舍竣工，增設高等女子部，正式更名爲「淡水高等女學校」，學制分爲預科四年與本科四年兩種，仍由金姑娘擔任校長。

牛津學堂

　　馬偕博士逝世後，牛津學堂的校長由吳威廉牧師繼任，並改爲神學校。一九〇九年起，神學校便確立學年制度，入學者須受畢小學教育，並分神學科與普通科，普通科就是中學教育的濫觴。

　　但欲提升神學生之水準，此舉是不夠的，因此，另設一所預備學校，提供台灣本土子弟受中學教育的機會，成了當務之急。一九一一年年底，馬偕博士的長子偕叡廉，在取得教育碩士學位後，與他的新婚妻子兼程返回淡水，籌辦這所中學。同年，北部教會決定將宣教中心由淡水移到首府台北，並營建新的神學校校舍，遷校之後的牛津學堂校舍，即作爲淡水這所中學的校址。

　　一九一四年三月九日，終於獲得日本總督府設校之許可。令人鼓舞的是此日正與馬偕博士四十二年前登陸淡水同一日期，也就是歷年的設教紀念日；此後，這天也成爲淡江中學的校慶日。一九一四年四月四日，淡水中學校（Tamsui Middle School）終於在牛津學堂開學，此校可說是台灣最早的本土正式五年制中學校。

　　淡水中學校與淡水女學校之經營與管理，早先都由宣教士所組的教士會負責。一九二三年爲加強教育工作，教士會另創「學務會」（Advisory Council），由教士會、教會與校友三部門各派代表組成，做爲經營兩校的研究顧問機構。

當年本地教會選派陳清義（馬偕博士長女婿）和郭希信（牛津學堂首屆學生）兩位牧師參加學務會，作爲外國宣教士與本地教會合作經營之始，也因此男女兩校可說是一體的。

淡水中學與淡水女學院

一九二二年二月，日本總督府重新頒行「台灣教育令」，對私立學校諸多限制，非官方之學校不得再用「學校」之名稱。到了十月男女兩校因此分別改名「私立淡水中學」與「淡水女學院」。

翌年六月，新校園內由羅虔益先生設計的男生體育館落成啓用，同年年底，同樣由羅虔益先生設計的八角塔新校舍開工，一九二五年六月全部落成，學生由借用十一年之久的牛津學堂遷往現址（牛津學堂一直作爲學生宿舍，至一九三一年），自此七十年來八角塔成了淡江人的精神象徵。同時，馬偕博士的遺孀張聰明女士，又將馬偕博士遺留給其家族的五千餘坪土地，捐給中學做爲運動場，即今之橄欖球場。新校舍、新氣象，讓淡水中學邁入一個新時代。

淡水中學自開校至一九三五年間，校長一職幾乎都由偕叡廉先生擔任，對早期淡江中學發展貢獻最大。而身爲教育碩士的金仁理姑娘，在女學院任職校長十三年之久，爲女校打下了良好的基礎。

淡江中學的橄欖球隊與合唱團

淡水中學創立之後，在音樂和體育方面都有極佳的表現，這與它傳統的學習環境，和五育並重的學風有關，師長的帶動更有其重大的影響。其中畢業於牛津學堂普通科的陳清忠最具代表性，在日本同志社大學學成後，他於一九〇二年回母校教書，帶動了允文允武的校風。

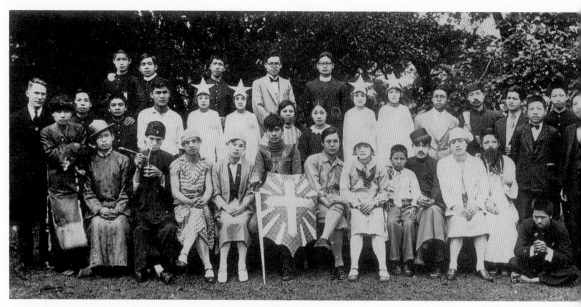

▲ 演出戲劇《天路歷程》，第一排中間拿十字架盾牌為陳泗治（1931年）。

　　當時，男女兩校在吳威廉師母的啓蒙下，音樂程度都有極高的水準。在陳清忠的組織和訓練下，組成了台灣第一支合唱團「淡水中學合唱團」（School Glee Club），一九二六年暑假在他率團下到日本、韓國巡迴演唱，優異的表現享譽海外；該學生團員中之陳泗治、駱先春等，日後也都成了著名的音樂家。

　　一九三一年畢業於加拿大皇家音樂學院的德明利姑娘（Miss Isabel Taylor）隨偕叡廉校長來台，接續這項音樂教育工作。她有計畫的推動各項音樂教學，也組織並訓練男女合唱團。德姑娘戰後再回淡江，一直從事音樂教育到民國六十年代，不僅使音樂成爲淡江最傲人的校風，也讓淡江成爲台灣近代音樂的發祥地。

　　陳清忠愛好運動，將他從日本帶回來的橄欖球讓學生玩。當時淡中已有足球隊，但台灣卻還未有橄欖球類運動，陳清忠不只讓學生們踢踢玩玩，也加以

組織和訓練。一九二三年，台灣第一支橄欖球隊就在淡水中學組成了，今日橄欖球已成了淡江精神的表徵。

除了音樂和體育外，宗教教育的薰陶，也是淡中的特色。由於學生都是寄宿生活，需要更多身心的指導，不只學校有足夠的宗教活動，學生禮拜天也要到淡水禮拜堂做禮拜。學校裡不少教師和宣教士，也專門在做心理輔導的工作，其中以校長夫人偕仁利女士最為熱心，她特別注重聖經的教導，每年也都組織暑期聖經班，不僅讓學生有健全的身心發展，也造就不少教會領袖人才。這項傳統特色今日依然在淡江流傳著。

日本政府的壓迫與強制接收

一九三一年，日本進入反西方國際的軍國主義時代，有英美背景的教會學校自然成了鬥爭對象，淡水男女兩校遂被以缺乏日本精神為理由，施以無情的壓迫。一九三五年八月，教士會除解除偕叡廉校長之職，改由精通日語的明有德牧師為校長，並聘請一退役之日軍少尉為教官，施行軍訓課程，盼如此改革能換得兩校平安無事。

一九三六年八月，台北州知事今川淵脅迫教士會，將淡水中學與淡水女學院讓渡於其所組織之團體經營，教士會不得已只好讓步。當時，在兩校旁除了四棟宣教士宿舍外，還有婦女義塾和使用牛津學堂上課的「台北神學校」尚屬加拿大教士會管理。但隨著各地排英、排美運動的激烈化，教士會則將台北神學校及淡水的產業，轉讓給台灣長老教會北部中會經營。眼見戰爭將起時局緊張，這些宣教士陸續歸返其祖國。一九四○年九月，日本加入軸心國，公開與英美為敵，前校長偕叡廉夫婦也倉皇回加拿大。

至此，淡江中學結束了宣教士時代，進入日本人治校的時代。

淡水中學校與淡水高等女學校

日人接管後，淡水兩校終於有正式立案的機會，過去對學校經營之束縛也解除，而奉派來治理淡水兩校的日人有坂一世校長，他不歧視台籍子弟的作風，至今還爲當時的淡中子弟懷念不已。有坂一世校長是教會學校出身的，對過去兩校的教會背景也相當尊重。他到職後勵精圖治，一掃日人打壓期間的疲弱態勢，使兩校一振而起，結合了兩校過去的基礎和傳統，終於進入另一個輝煌的局面。其治校八年中厲行改革、強化教師陣容與教學設備，讓兩校成爲全台稱羨的中學校，這段時間是淡中輝煌蓬勃的年代，因英才輩出而影響台灣社會深遠。

一九三八年（昭和十三年）台灣總督府修改教育法令，認可私立中學之創設。淡水男女兩校終於可以立案，兩校各改名爲「私立淡水高等女學校」和「私立淡水中學校」。爲了紀念這件期待已久的盛事，除了在八角塔正門上方重刻「私立淡水中學校」之校名，也在正門道路兩旁分植椰子樹以茲紀念，目前這些椰子樹都已近三層樓高了。

愛與服務的淡江中學四部曲

戰後台灣進入新的紀元，戰前三校歸還北部長老教會經營後，終於在一九五六年將純德女中和淡江中學，合併成今日的「私立淡江高級中學」。四十年來在陳泗治等諸位校長的帶領下，於原來的傳統基礎上繼續發展。雖曾面對無數艱辛的挑戰，但始終秉持愛與服務的校訓，與青年學子共同追求眞善美，在淡水砲台埔傳承那百餘年的淡中歷史文化傳統於不絕。

第一部曲：二二八事件與淡水中學

日本投降後，台灣長老教會北部大會立刻組成董事會，選派林茂生博士爲

董事長，於一九四五年十一月二十日從日人手中收回淡中、淡水高女和宮前女中，並各改名為淡水中學校、淡水女子中學與中山女子中學，由林茂生兼任三校校長，並任陳能通與陳清忠為淡水男女兩校之教務主任。

一九四七年二月，台北爆發「二二八」慘案，並擴及台灣各地，淡水在事變期間因市井青年進入淡中強取軍訓用槍，去攻打水頭守軍，而牽連到淡中師生。三月十日，有位住校學生郭曉鐘下山購物，被軍人射殺而暴屍街頭，翌日清晨大批武裝軍人到校園採取圍捕行動，強行押走陳能通校長，開槍射傷前來營救校長的理化老師盧園，並在女中前面押走體育老師黃阿統。

後來，陳能通校長和黃阿統被帶往沙崙，二人自此遇害而屍首無尋，盧園老師也在八日後傷重不治，而董事長林茂生博士也在台北遇害。黃、盧兩位老師都是當時難得的人才，直到一九九二年政治禁忌消除後，才知軍方這項所謂的淡中「綏靖」行動，是因他們三人「煽動學生響應台北招致流氓及青年在學校舉辦軍事訓練」，並聲稱對他們「格斃」「正法」純屬「措置有方」，這種無中生有的羅織罪名，大大屈辱了他們三人為淡中流血殉身的事實。

淡水兩校一直到四月才恢復平靜，北部教會特請台北市長游彌堅為三校董事長並兼校長職務，以穩定人心，同時將淡水兩校合併，並因中華民國法規規

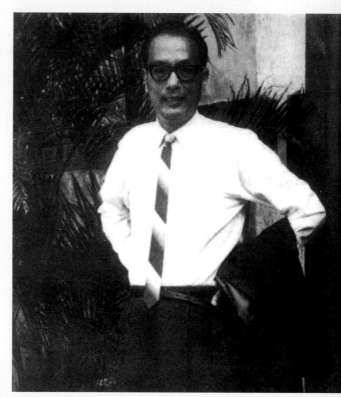

▲ 陳泗治是淡中任期最久的校長。

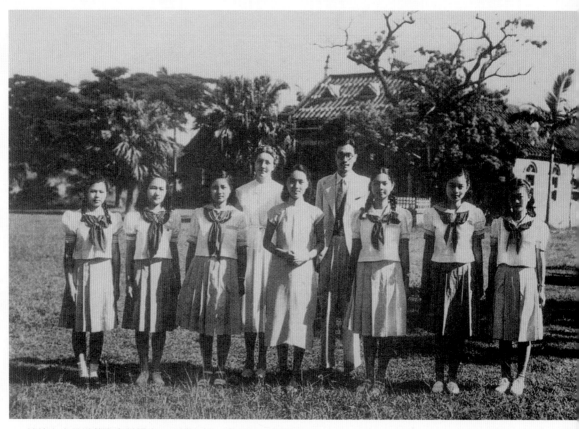
▲ 純德女中音樂藝術專科學生。後排右起：陳泗治、德明利。

定私校不能使用地方名稱，而改稱淡江中學男子部、淡江中學女子部。同年九月新學期時也將台北的中山女子中學，合併於淡江中學女子部。

第二部曲：純德女子中學

　　淡水男女兩校雖合併為「淡江中學」並分男女兩部，但短期間內仍然無法克服兩校長期以來獨立經營的事實。兩校無論在歷史淵源，或當年經營兩校的教士會、教職員和今日的董事組織都是不同的。一九四八年男女兩部遂分開經營，男子部聘王守勇為校長，陳清忠則為女子部校長，同年七月女子部正式改

名為「純德女子中學」。

　　純德女中獨立經營後，校務穩定發展，而且戰前在台之女宣教士杜道理、德明利兩位姑娘也都回台服務。杜姑娘是前女學院校長，經驗豐富，她主持宗教活動，也教英文；而德姑娘則於純德女中創辦音樂專科。

　　一九五一年二月，陳清忠校長因健康欠佳辭去校長之職，以蔡培火為董事長的董事會遂聘陳泗治繼任校長，陳泗治是著名音樂家，也是德姑娘的門生，此人事安排意味要純德女中朝音樂學校發展。一九五三年，音樂專科擴大為純德女中附設藝術補習班，內分音樂、美術與家政三科。同年，增設了純德幼稚園，由前高瑪烈姑娘（Miss Margaret Mackenzie）負責，該幼稚園可說是淵源於戰前教士會在牛津學堂所創辦的「台」式幼稚園，為淡水最悠久者。

第三部曲：動盪中的淡江中學

　　一九四九年到一九五五年的六年間，一牆之隔的淡江中學卻陷入內憂外患的混亂時期。戰後的淡水兩校由台灣長老教會北部大會常置委員會所派任之董事會，自日本政府手中收回，之後一直由該會經營管理。戰後回台的淡中創辦人偕叡廉先生，他是首任校長而且任期最長，淡中創校後也一直是由他所主導的教士會所經營。

　　一九四九年七月終於爆發衝突，由於當時董事會並未兼顧戰前教士會經營學校的事實，致使回台的偕叡廉先生頓時身處戰後台灣社會生態的演變中，導致雙方協調上的困

▲ 陳泗治到獅頭山旅遊（1954年1月）。

難，因而紛爭不斷。一九五五年一月，加拿大派出層級最高的議長馬禮安博士（Dr. J.L.W Mclean）來台，直接將淡江中學交台灣長老教會北部大會經營，並重組董事會，派純德女中的陳泗治校長接管校務，才結束了長達六年的紛爭。

同時期，淡江中學也發生「淡江英語專科學校」事件。「英專」原為一九四八年六月創設於淡江中學校內的英語專科學校，一九五〇年董事會聘張鳴為董事長兼校長，張鳴也曾著手興辦大學未獲准，遂沿用淡江英語專科學校的既有規模申請立案設校，並自任校長；翌年一月張鳴逝世，其妻張居瀛玖續任英專校長，並且日漸擴充其規模於淡江中學之內。一所校園兩所獨立經營的學校，自然衍生不少衝突。一九五七年七月，英專搬遷往淡水大田寮，輾轉發展為今日的淡江大學。

一九五六年四月，長老教會北部大會接納淡江、純德兩中學董事會所請，將兩校再合併為一校，並分男女生兩部，然因校舍的整修和增建完成，又於一九五八年廢男女兩部之分，結束了戰後十餘年來的分分合合，使淡江中學進入一個新的時代。

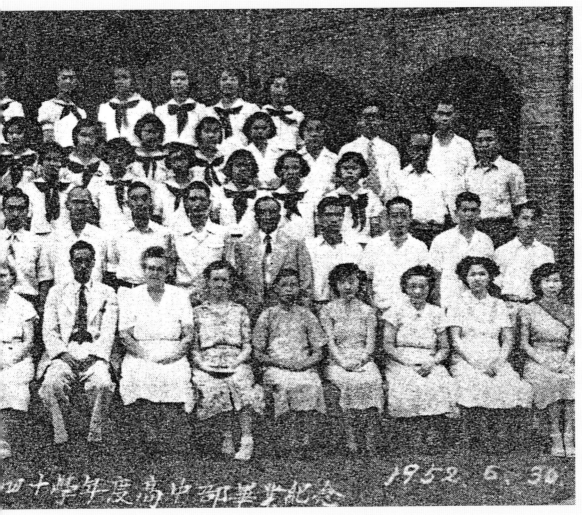

▲ 純德女中高中部畢業合影。前排中為陳泗治（1952年6月30日）。

第四部曲：今日的淡江中學

　　陳泗治先生接任淡江中學校長之後，曾往加拿大深造一年，回國經營淡中有二十五年之久，是歷任校長中任期最長的一位，其治校風格也直接影響了近代淡江的校風。他是淡中早期校友，有濃厚的傳統承繼色彩，他本身是音樂

家，也是牧師，又是人本教育的追求者，特別是對美育有強烈的使命感和執著。他初掌淡江時，教學上有德姑娘、杜姑娘、郭德士（John E. Geddes B. A.）、蔡信義、陳敬輝和洪金生等人的輔佐，學生在音樂、美術、體育和英文上，都有優異的表現。

在這期間，為了台灣剛起步的西方音樂的發展，除了擔任亞洲作曲家聯盟中華民國總會監事外，還在百忙中，利用半夜獨自創作，先後由鋼琴家卓甫見發表鋼琴作品。到了六○年代，他已完成幾項重要建設，為淡江中學打下良好的基礎，對生活教育的重視，和宗教活動對心靈的薰陶，成為淡江中學的特色。七○年代是私立中學經營極為困難的時代，陳校長卻始終堅持小班制、美育為先、鼓勵學生做「文化人」，不以功課高低論學生價值，又賦予學生極大的表現空間。在升學主義掛帥的教學環境裡，使淡江成為一片淨土。

一九八一年陳泗治校長退休後，由教務主任蔡信義先生代理。他在任五年，致力於課業和升學率的提

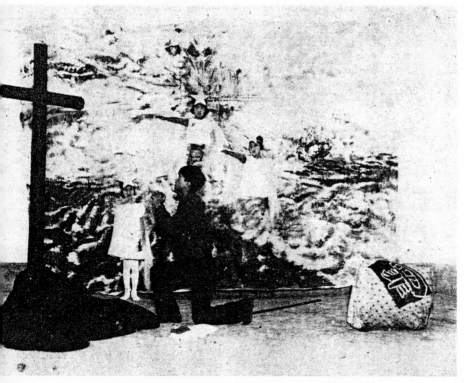

▲ 宗教活動對心靈的薰陶，是淡中的特色之一。

升，設立各種獎勵辦法，甚至由老師捐助成立獎學金，終於見到顯著的成果。一九八五年，訓導主任謝禧得先生升任校長，謝校長除了繼續強化學生的課業之外，也致力於提升學校的知名度，此外，他改善教學設施，大力整修和改善已成珍貴古蹟的校舍與宿舍建築，並在一九九〇年完成了今日的高中女生教室大樓。一九九一年，淡江中學榮獲教育部指定為人文及社會學科重點發展學校，並予經費補助。

　　一九九五年，謝校長因病逝世於任內，由教務主任姚聰榮先生代理，並於一九九七年三月升任校長迄今。這時，升學已不再是教育的終極目標，淡江中學那無法複製的歷史傳統、古樸高雅的校園情境，以及符合社會所需的多元發展教育模式，正是因應當前教育環境所期待的。

　　一九九四年七月，首次招收美術班和音樂班。一九九六年八月起更正式辦理綜合高中學制，除了普通學程外，並在一九九七年設立：應用外語、資訊應用、幼兒保育和美工等四個職業學程。一九九六年十二月十二日，計畫已久的「綜合教學大樓」動土開工，此項重大建設不僅是光復以來淡江中學最大的挑戰，也正預示著淡江中學另一個新時代的來臨。

　　　　整理摘錄於《淡江中學校史》，台北，台北縣私立淡江高級中學，1997年5月。

淡江中學歷任校長一覽表

　　淡江中學自首任校長馬偕博士創校以來，已跨越滿清、日本與中華民國三個世代，這些續任的校長中有加拿大、美國、日本與中華民國等國籍，從這些校長的名單和背景中，不僅可以看出台灣歷史的變幻與無常，也可讓人體會淡江中學歷經百餘年的滄桑史與文化傳統，及其通過嚴苛考驗而得來的一脈杏壇芬芳。我們可以肯定的說，倘若沒有他們的奉獻與耕耘，就沒有今日的淡江！

淡江中學（男子部）歷任校長一覽表					
姓名	性別	籍貫	到離任日期	學歷	備註
偕叡廉	男	加拿大	1914.4.1~1921.3.31	加拿大多倫多大學文學院 美國克拉克大學文學院	
羅虔益	男	加拿大	1921.4.1~1922.8.31	加拿大馬宜大學工學院	代理
廉叡理	男	加拿大	1922.9.1~1923.1.6	加拿大諾士神學院	代理
偕叡廉	男	加拿大	1923.1.7~1925.8.31	加拿大多倫多大學文學院 美國克拉克大學文學院	
高華德	男	加拿大	1925.9.1~1927.3.31	加拿大諾士神學院	代理
偕叡廉	男	加拿大	1927.4.1~1930.7.31	加拿大多倫多大學文學院 美國克拉克大學文學院	
孫雅各	男	加拿大	1930.8.1~1931.9.30	美國普林斯頓神學院	代理
偕叡廉	男	加拿大	1931.10.1~1935.8.31	加拿大多倫多大學文學院 美國克拉克大學文學院	
明有德	男	加拿大	1935.9.1~1936.11.16	加拿大諾士神學院	
立川義男	男	日本	1936.11.17~1937.1.5	日本廣島高等師範學校	學務課長兼任
有坂一世	男	日本	1937.1.6~1945.11.20	日本（東京）青山學院英語師範科	

姓名	性別	籍貫	到離任日期	學歷	備註
林茂生	男	台灣	1945.11.20~1946.5.5	日本東京帝國大學文學部	董事長兼任
陳能通	男	台灣	1946.5.5~1947.3	日本京都帝國大學理學部 1920年淡水中學畢業	二二八遇害
柯設偕	男	台灣	1947.3~1948.2.20	台北帝國大學文學部 1919年淡水中學畢業	教務主任代理
王守勇	男	台灣	1948.2.21~1949.7.21	日本同志社大學神學部文學部 1922年淡水中學畢業	
游彌堅	男	台灣	1949.7.21~1950.2.21	法國巴黎大學法學院 （當時台北市長）	董事長兼任
張　鳴	男	台灣	1950.2.11~1950.2.21	北平大學法學院 1925年淡水中學畢業	
王守勇	男	台灣	1950.7~1950.8.9	日本同志社大學神學部、文學部 1922年淡水中學畢業	
張　鳴	男	台灣	1950.8.9~1951.1.29	北平大學法學院 1925年淡水中學畢業	董事長兼任
柯設偕	男	台灣	1951.1.29~1951.5.3	台北帝國大學文學部 1919年淡水中學畢業	教務主任代理
呂耀謙	男	安徽省	1951.5.4~1951.6.30	安徽大學法律系	訓導主任代理
林國彥	男	台灣	1951.7.1~ 1951.7.31	日本金澤醫科大學	董事長兼任
王守勇	男	台灣	1951.8.1~1954.8.6	日本同志社大學神學部、文學部 1922年淡水中學畢業	
關頡全	男	河北省	1954.8.16~1955.3.14	北平輔仁大學化學系	台北縣督學代理
陳泗治	男	台灣	1955.3.14~1957.6.4	日本東京神學大學 1928年淡水中學畢業	
蔡信義	男	台灣	1957.6.5~1958.6.2	省立師範大學英文系	教務主任代理
陳泗治	男	台灣	1958.6.3~1981.1.23	日本東京神學大學 1928年淡水中學畢業	為歷任校長任職最久者

姓名	性別	籍貫	到離任日期	學歷	備註
蔡信義	男	台灣	1981.1~1985.1.28	省立師範大學英文系	教務主任代理
謝禧得	男	台灣	1985.1.29~1995.5	省立師範大學體育系 1953年淡江中學畢業	
姚聰榮	男	台灣	1995.5~2002.7.5	私立輔仁大學德文系 1968年淡江中學畢業	教務主任代理／ 正式真除

摘錄於《淡江中學校史》，台北，台北縣私立淡江高級中學，1997年5月。

參 考 書 目

1. 偕叡理，《台灣六記》，1894年。

2. 《馬偕博士日記略傳》，陳宏文譯，台灣教會公報社。

3. 《北台灣基督長老教會的故事》（白話字），北部台灣基督長老教會傳道局，大正12年。

4. 陳瓊琚，《馬偕博士略傳》（日文），淡水學園，昭和14年。

5. 陳瓊琚，《馬偕博士略傳──落成紀念版》（日文），淡水學園，昭和14年。

6. 齊藤勇，《馬偕博士之業績》（日文），淡水學園叢書，昭和14年。

7. 《北部教會大觀》，黃六點主編，1972年。

8. 《北部教會九十週年簡史》，慶祝設教九十週年歷史組，1962年。

9. 黃武東、徐謙信，《台灣基督長老教會歷史年譜》，台灣教會公教社，1962年。

10. 《台北縣志》，台北縣文獻委員會，1960年。

11. 李乾朗，《台灣近代建築》，雄獅圖書公司。

12. 陳宏文，《馬偕博士在台灣》，中國主日學協會。

13. 《桃李爭榮──淡中八十週年慶特刊》，1960年3月29日。

14. 《淡水教會設教一二〇週年紀念冊》，1993年。

15. 周明德，《海天雜文》，台北縣立文化中心，1994年6月。

16. 《淡水──紅砲台築城三百年紀念》，台灣評論社，昭和5年。

17. 《台北縣本土音樂家系列──陳泗治紀念專輯作品集》，台北縣立文化中心，1994年。

18. 卓甫見，《台灣音樂哲人──陳泗治》，望春風文化事業股份有限公司，2001年9月。

國家圖書館出版品預行編目資料

陳泗治：鍵盤上的遊戲 / 卓甫見撰文. -- 初版.
-- 宜蘭五結鄉：傳藝中心, 2002[民91]
面；公分. --（台灣音樂館.資深音樂家叢書）
ISBN 957-01-2677-9（平裝）
1.陳泗治 — 傳記 2.音樂家 — 台灣 — 傳記

910.9886 91021726

台灣音樂館 資深音樂家叢書

陳泗治——鍵盤上的遊戲

指導：行政院文化建設委員會
著作權人：國立傳統藝術中心
發行人：柯基良
　　　　地址：宜蘭縣五結鄉濱海路新水段301號
　　　　電話：（03）960-5230·（02）3343-2251
　　　　網址：www.ncfta.gov.tw
　　　　傳真：（02）3343-2259
顧問：申學庸、金慶雲、馬水龍、莊展信
計畫主持人：林馨琴
主編：趙琴
撰文：卓甫見
執行編輯：心岱、郭玢玢、巫如琪
美術設計：小雨工作室
美術編輯：葉鈺貞、何孟麗
出版：時報文化出版企業股份有限公司
　　　　臺北市108和平西路三段240號4F
　　　　發行專線：（02）2306-6842
　　　　讀者免費服務專線：0800-231-705
　　　　郵撥：0103854~0時報出版公司
　　　　信箱：臺北郵政七九～九九信箱
　　　　時報悅讀網：http://www.readingtimes.com.tw
　　　　電子郵件信箱：ctliving@readingtimes.com.tw
製版：瑞豐實業股份有限公司
印刷：詠豐彩色印刷股份有限公司
初版一刷：二〇〇二年十二月二十日
定價：600元

◎本書圖片來源由卓甫見、蘇文魁提供。